中国代表性书法作品

王羲之王献之小楷通临

翁志飞 编写

河南美术出版社
·郑州·

图书在版编目（CIP）数据

王羲之王献之小楷通临 / 翁志飞编写． — 郑州：河南美术出版
社，2022.10
ISBN 978-7-5401-5944-3

Ⅰ．①王… Ⅱ．①翁… Ⅲ．①楷书-书法 Ⅳ．①J292.113.3

中国版本图书馆CIP数据核字（2022）第147069号

王羲之王献之小楷通临

翁志飞　编写

出 版 人　李　勇
选题策划　吴志平　谷国伟
责任编辑　王立奎
责任校对　王淑娟
装帧设计　张国友
出版发行　河南美术出版社
　　　　　地　　址　郑州市郑东新区祥盛街27号
　　　　　邮政编码　450016
　　　　　电　　话　0371-65788152
印　　刷　郑州印之星印务有限公司
经　　销　新华书店
开　　本　787mm×1092mm　1/8
印　　张　9
字　　数　112.5千字
版　　次　2022年10月第1版
印　　次　2022年10月第1次印刷
书　　号　ISBN 978-7-5401-5944-3
定　　价　69.80元

学习小楷的意义及如何学习"二王"小楷

◇ 翁志飞

郝经《叙书》云:"楷,东汉王次仲复变隶八分为楷书,言皆书之楷则也。以其法度谨严精尽,故又谓之真书,其小者谓之小楷。魏晋以来,凡为书皆先小楷,故为书法之本。能小楷则能真、行、草、擘窠大字、匾榜,皆自是扩而充之耳。魏钟繇《贺平关羽表》等,晋王羲之《黄庭经》《乐毅论》《东方朔画赞》,王献之《洛神赋》,智永禅师《千文》,欧阳询《温彦博》《姚思兼墓志》《九成宫铭》《化度寺碑》,虞世南《孔子庙碑》,张旭《郎官石记》,颜真卿《杜济墓志》,皆规矩大匠,技极而意无穷者。褚遂良、薛稷、徐浩、柳公权、李邕皆唐代名家,凡墨迹,硬黄临'二王'书,及诸石刻,皆当以为程式。其次杨凝式《千文》,苏轼乌丝阑《孝经》,黄庭坚《南康郡太君状》,米芾《金刚经》,虽少变楷,亦各出奇也。"郝经此言充分说明了小楷在书法中的重要地位及作用。以前,我们提得最多的是中楷或大楷,而更为重要的小楷反而被忽视了,并误认为中楷写好了小楷也一定能写好,或者说大字写好了,小字也一定能写好。以致我们在学"二王"行草的时候,也大多忽略其小楷。"二王"没有中楷作品流传,史书也未见记载,只有小楷。而小楷也是王羲之引以为豪的书体,他自己说:"吾书比之钟、张,钟当抗行,或谓过之;张草犹当雁行,然张精熟,池水尽墨,假令寡人耽之若此,未必谢之。"(孙过庭《书谱》)这里指的能与钟繇抗衡的自然是小楷。王羲之对钟繇楷法了如指掌,他的启蒙老师卫夫人即钟法的传承者,自己又曾收藏钟繇的重要楷书作品《宣示表》(图1)。黄伯思《东观余论》云:"《尚书宣示》钟书真迹本在王丞相导家。导过江时藏衣带中,以遗逸少,逸少以遗王修。修死,其母以修平日所宝并入棺,真迹遂绝。"所以,人们普遍认为现存传本为王羲

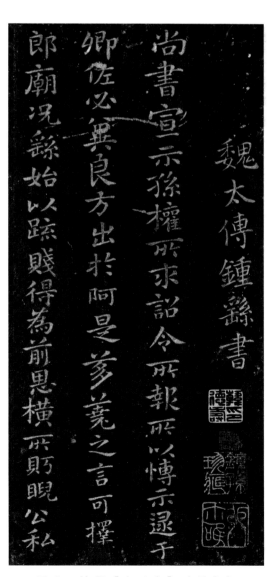

图 1　钟繇《宣示表》(局部)

一

之临本。张怀瓘《书断》云："尤善书，草、隶、八分、飞白、章、行，备精诸体，自成一家法，千变万化，得之神功，自非造化发灵，岂能登峰造极。然剖析张公之草，而浓纤折衷，乃愧其精熟；损益钟君之隶，虽运用增华，而古雅不逮。至研精体势，则无所不工，亦犹钟鼓云乎，《雅》《颂》得所。"又"若真书古雅，道合神明，则元常第一；若真行妍美，粉黛无施，则逸少第一；若章草古逸，极致高深，则伯度第一；若章则劲骨天纵，草则变化无方，则伯英第一；其间备精诸体，唯独右军，次至大令。"（《书断》）这里提到的很重要的一点，往往也是容易被忽视的地方就是王羲之"备精诸体"，而其中最重要的是草书和楷书，学习的对象就是张芝和钟繇。其实，古代书家基本上都是各体皆精，他们每个人都有一套完整的技法体系。我们往往只学王羲之的行书，如《兰亭序》或是行书尺牍，而极少学他的草书和小楷，如《十七帖》《黄庭经》《乐毅论》等。把他的部分技法从他完整的体系中抽离出来单独学习，其实是很危险的，容易造成对其技法理解的片面化、简单化、表面化，如瞎子摸象不得要领。而王羲之成一家法的根基就是小楷，如张宗祥《书学源流论》云："羲之最神化不测，用笔结体亦未敢舍师承之学、独出己意而为之，但删削弊病，悉求工妙，是以韩昌黎目为'姿媚'。不知自蔡邕以至羲之，书法无异，而羲之一生用力尽在修饰，去古之拙以存其巧，去古之疏以存其密。故与伯英、钟繇之书相较，则姿媚之处为多，然谓其为'俗书'则诬甚。今试取《戎路》《尚书宣示》《黄庭经》三帖校之，可以见也。《戎路》者，钟书也，波磔尚有隶意，势疾而不滞，纯任自然，不假修饰。《尚书宣示》者，王临钟书也，不敢参以己意，惟法是守，故意滞而笔重。《黄庭经》者，王书也，神全气清，既异《戎路》之古拙，复非《宣示》之滞重，然以为用笔之法，非出于《戎路》《宣示》不可得也。是可证羲之之书，用古人之法而致力于修饰者也，安得因其'姿媚'而讥为'俗书'耶？自羲之而下，皆用羲之之法而不逮者也。当是时，善书者虽多，立异者绝少。羲之之力，可谓绍前启后，若就书学上位置论之，真与儒家之有孔子同矣。""巧"指单个笔画书写有节奏起伏，"密"指点画之间的关系通过用笔的顺逆转化而更加紧凑，他将笔势、字势的幅度推向极致，以为后世法则。正如何良俊《四友斋书论》载："王僧虔云：变古制今，惟右军领军尔。不尔，至今犹法钟、张也。"又如赵宧光《寒山帚谈》云："小楷世用极博，钟繇、'二王'居然立极。钟逼古，王圆融，自古及今，皆两家耳孙。"

楷书是单字用笔最丰富的书体。小楷不单是一种书体，魏晋之后，又成为行草书的技法基础。其技法特点：一、以其字小，起笔多露锋取势，要求精准遒劲。羲之自道云："须存筋藏锋，灭迹隐端。用尖笔须落锋混成，无使毫露浮怯，举新笔爽爽若神，即不求于点画瑕玷也。"（《书论》）孙过庭理解为："一画之间，变起伏于峰杪；一点之内，殊衄挫于豪芒。"（《书谱》）米芾的理解为："无垂不缩，无往不收。"（姜夔《续书谱》真书）董其昌的理解为："自起自倒，自收自束。"（《画禅室随笔》）这里的"藏锋"指逆势，"混成""衄挫"是指用笔顺逆转化，其效果是洞精笔势，遒媚逼人。要点是用笔要"有偃有仰，有欹有侧有斜，或小或大，或长或短"。（王羲之《书论》）董其昌门生倪后瞻理解为："转换者，用笔一反一正也，此即结构用笔也，此即古人回腕藏锋之秘。"（《倪氏杂著笔法》）能转换，自能识得轻重、缓急、向背、偃仰。所以，体势结构由笔势带出就是这个意思。即米芾所谓"要须如小字，锋势备全，都无刻意做作乃佳"。（《海岳名言》）至于"二王"笔法之别，孙鑛《书画跋跋》中宋拓《乐毅论》条云："齐、梁间人及米元章似皆谓大令书过右军，不然也。子敬笔法全祖此论。缘右军素法多严峻内押，独此论乃外拓而多姿。子敬幼时效之，其所入深，后乃益变而自成家，皆此法为之骨。然则子敬之超逸，

乃所谓得圣人之一体耳。"王羲之用笔内擫，王献之外拓，表现在结体上就是王羲之内敛，王献之开张。

小楷的特点是"精致萧散，秀逸而存风骨。倾欹而见正大，出奇示变于规矩准绳之中"。（郝经《叙书》）又苏轼《论书》云："凡世之所贵，必贵其难。真书难于飘扬，草书难于严重，大字难于结密而无间，小字难于宽绰而有余。"其实，都根源于笔势。小字同样要注重笔势，不然只能是"痴冻蝇"。临摹的要点是"临帖之法，欲肆不得肆，欲谨不得谨；然与其肆也，宁谨。非善书者莫能知也"。（赵孟𫖯《松雪斋书论》）

倪后瞻《倪氏杂著笔法》载："凡写字，先写小字，后写大字；先慎密，后纵宕，理所必然。"令人遗憾的是，"二王"小楷无一字真迹留存，所传版本不是唐、宋临本就是刻本。而刻本又极为混乱，可能多模本、临本上石，与原作距离之大可想而知。正如董其昌《容台集》所载："余少时写小楷，刻画世所传《黄庭经》《东方赞》，后见晋、唐人真迹，乃知古人用笔之妙，殊非石本所能传。"古代书家所描述的也只是个人感受，对了解"二王"用笔真相作用不大。如孙过庭《书谱》载："写《乐毅》则情多怫郁，书《画赞》则意涉瑰奇，《黄庭经》则怡怿虚无，《太师箴》又从横争折。"多指文章内容而无涉用笔。所以，王世贞《艺苑卮言》载："愚谓此在览者以意逆之耳，未必右军作书时预有此狡狯也。""《黄庭》如飞天仙人，《洛神》如凌波神女，《曹娥碑》如幼女漂流于风浪间。"至如李日华《竹懒书论》所载："古人作一段书，必别立一种意态，若《黄庭》之玄淡简远，《乐毅》之英采沉鸷，《兰亭》之俯仰尽态，《洛神》之飘摇凝伫，各自标新拔异，前手后手亦不相师，此是何等境界！断断乎不在笔墨间得者，可不于自己灵明上大加淬治来！"倒是不妨在创作时结合内容做有益的尝试。刻本之不断翻刻，其结果自然是面目全非，所以，王澍不得不说："余尝说论晋唐小楷，于今日但须问佳恶，不必辨真伪。数千年来，千临百摹，转相传刻，不惟精神笔法全失，并其形模亦尽易之。故求大楷于唐人碑碣，虽断蚀之余仅有存者，犹见唐人本来面目。若求晋人小楷于今之类帖，腐木湿鼓，了乏高韵，岂唯不得晋，并不得宋。"（《竹云题跋》）真是既遗憾，又无奈。

那我们该如何学习"二王"小楷呢？难道就没有别的办法了吗？也不尽然。让我们先来看看古人学"二王"小楷成功的例子，最具代表性的就属赵孟𫖯了。如董其昌《容台集》载："邢子愿谓余曰：'右军以后，惟赵吴兴得正衣钵，唐、宋皆不及也。'盖谓楷书得《黄庭》《乐毅论》法，吴兴为多，要亦有刻画处。"在此就以他为例，来谈如何学习"二王"小楷。赵的时代"《黄庭》《兰亭》《霜寒》《墓田》《裹鲊》等帖，墨迹已不可得。若唐之虞、褚，宋之米、薛，临本犹或仅见一二"。（赵孟𫖯《跋晋王羲之七月帖宣和御览》）"二王"小楷已不可得见，所以，赵孟𫖯早年就从宋人入手，即宋高宗赵构，时代近又能见真迹。他从十九岁一直学到三十岁左右，这个时期相对来说学习的面较窄。三十一、三十二岁得《淳化阁帖》祖本，于是开始学习钟繇、萧子云小楷（图2）。至大二年（1309），其五十六岁时跋自书小楷《禊帖源流》云："余二十年前为郎兵曹，……余往时作小楷，规模钟元常、萧子云。尔来自觉稍进，故见者悉以为伪，殊不知年有不同，又乖合异也。"所以，他三十六岁时所书的这件小楷作品结字扁，重心低，用笔稍有隶意，正是得《淳化阁帖》后用心学习萧子云之作（图3）。萧子云，字景乔，南朝梁南兰陵（今江苏常州西北）人，齐豫章王嶷第九子，官至侍中。张怀瓘《书断》载："萧子云轻浓得中，蝉翼掩素，游雾崩云，可得而语。其真书少师子敬，晚学元常，及其暮年，筋骨亦备，名盖当世，举朝效之。"《衍

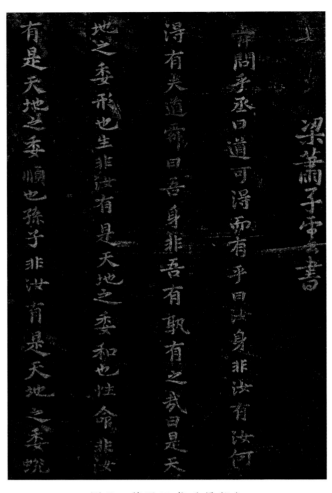

图2　萧子云书（局部）

图3　赵孟頫书《禊帖源流》卷（局部）

极·至朴篇》载："初，蔡邕得书法于嵩山，以授崔瑗及其女琰，张芝之徒，咸受业焉。魏初，韦诞得之，秘而不传，钟繇令人掘韦诞墓，得蔡氏法，将死，授其子会。宋翼，繇之甥也，学书于繇，繇弗告也。晋太康中有人破钟公冢，翼始得之。魏晋间，卫氏三世能书，卫凯与其子瓘，及见胡昭、韦诞、钟繇；瓘及子恒，俱学于张芝；恒从妹卫夫人亲受于蔡琰。卫与王世为中表，故羲之父旷得之，旷以授羲之，羲之传其子献之，及王濛之子修，故诸王世传家法。献之传其甥羊欣，欣传王僧虔，僧虔传萧子云。晋宋而下，能者颇多，其流皆出于'二王'也。隋释智永，羲之七世孙也，颇能传其学，又亲受法于子云。虞世南亲见永师，故其法复传于唐焉。欧阳询得于世南，褚遂良亲师欧阳，或云虞、褚同师史陵。陵，隋人也。欧阳询传陆柬之，柬之及见永师，又世南之甥也。陆传子彦远，彦远传张旭。彦远，张之舅也。旭又得褚遂良余论，以授颜真卿、李阳冰、徐浩、韩滉、邬彤、魏仲犀、韦玩、崔邈等二十余人。释怀素闻于邬彤，柳公权亦得之，其流实出于永师也。"可见萧子云也是"二王"笔法传承中一个极为重要的人物，赵学他理所当然。之后他就兼师智永《真草千字文》、王羲之《黄庭经》，并仿其笔意书贾谊《过秦论》。鲜于枢跋云："子昂篆、隶、正、行、颠草，俱为当代第一，小楷又为子昂诸书第一。此卷笔力柔媚，备极楷则。"赵孟頫应该没有见过智永《真草千字文》真迹，所临《真草千字文》为关中宋刻本，多具宋人笔意。所以，他只能从唐人入手，上溯"二王"。如《辍耕录》卷七载赵孟頫跋书《千字文》："仆廿年来写《千文》以百数，此卷殆数年前所书，当时学褚河南《孟法师碑》，故结字规模八分。今日视之，不知孰为胜也。"学书以唐入晋也是当时普遍而合理的学书途径。如杨慎《墨池琐录》载："赵子固云：'学唐不如学晋，人皆能言之。晋岂易学，学唐尚不失规矩，学晋不从唐入，多见其不知量也。'"又赵孟坚《论书法》载："《黄庭》固类繇，欹侧不中绳度，未学唐人而事此，徒成画虎类犬。然则欲从入道，于楷何从？曰仅有三焉；

四

《化度》《九成》《庙堂》耳。晋、宋而下，分而南北，有丁道护襄阳《启法寺》《兴国寺》二石，《启法》最精，欧、虞之所自出，《兴国》粗甚，如出两手。"后来的董其昌也说："余每谓晋书无门，唐书无态，学唐乃能入晋。"（《容台集》）前面所引《衍极·至朴篇》之言已说明晋唐笔法一脉相承。唐人楷法是对晋、南北朝楷书笔法的梳理与总结，给后来开一门径。

赵孟頫小楷取法唐人写经，这也是他对上述情况作客观分析之后的明智之举。其跋唐人书《善见律》云："余十年前于吴中获此卷，盖贞观间国诠书，有褚、薛余风。"又董其昌《容台集》载："钟绍京书《遁甲神经》，……笔法精妙，回腕藏锋，得子敬神髓，赵文敏正书实祖之。"又载："《灵飞六甲经》，钟绍京书，为玉真公主写，进御明皇，有宋徽宗标题，……全仿《黄庭经》。赵子昂师之，十得其三耳。"即《灵飞经》（图4），现存墨迹四十三行，为唐人写经极精之品。所以，赵孟頫通过学习唐人写经，得其用笔之意，再去临写《黄庭经》《乐毅论》，以全其笔意。如何良俊《四友斋书论》载："余家有松雪小楷《大洞玉经》，字如蝇头，共四千八百九十五字，圆匀遒媚，真可与《黄庭》并观。"《高上大洞玉经》书于大德九年（1305），赵孟頫五十多岁，是在唐人用笔的基础上融合魏晋体势之作。当然，我们现在的优势是可见智永《真草千字文》真迹，即藏于日本的小川简斋本（图5）。内藤虎次郎认为即《东大寺献物帐》所记"拓王羲之书廿余种，中有《真草千字文》二百三行"者。罗振玉跋云："后于东友小川简斋许得见此本，则多力丰筋，神采焕发，非唐以后人所得仿佛，出永师手无疑。"其用笔与南朝贝义渊《始兴王碑》（图6）、隋《启法寺碑》（图7）相近。智永的时代正好在两者之间，所以，定为智永所作，在笔法的前后关系上是没有问题的。以此，我们就可以通过这件作品，结合刻本《黄庭》《乐毅》《画赞》，来推断王羲之小楷的用笔体势。值得庆幸的是，赵孟頫晚年得到王献之小楷《洛神赋》十三行真迹，使其得以再由唐而入晋。其《洛神赋跋》载："晋王献之所书《洛神赋》十三行，二百五十字，人间止有此本，是晋时麻笺，字画神逸，墨彩飞动。……孟頫数年前窃禄翰苑，因在都下见此神物，托集贤大学士陈公颢委曲购之，既而孟頫告归。延祐庚申，忽有僧闯门，持陈公书并此卷，数千里见遗，云陈公意甚勤也。"想当时所见，必动心骇目，印象极为深刻。因此六年八月五日，他南归后即以十三行笔意作小楷《洛神赋》（图8）。其用笔、体势与现存《玉

图4　钟绍京《灵飞经》（局部）

图5　智永《真草千字文》（局部）

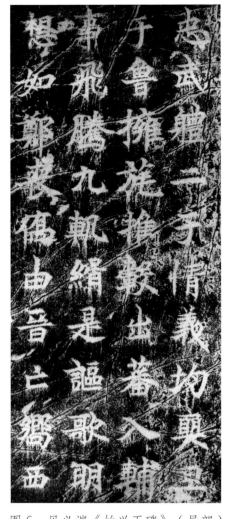

图 6　贝义渊《始兴王碑》（局部）　　　图 7　《启法寺碑》（局部）　　　图 8　赵孟頫《洛神赋》（局部）

版十三行》极为相近，可惜王献之真迹随着赵的去世而失传，是否陪葬已不得而知。所以，我们只能通过赵氏拟作并结合《玉版十三行》推测王献之用笔、体势特点。赵的优势在亲眼看到过王羲之真迹草书《思想帖》，并于晚年得到王献之小楷《洛神赋》真迹。我们的优势在于能看到王羲之作品清晰的唐摹本，如《冯摹兰亭序》《丧乱帖》《得示帖》《二谢帖》等，真迹如智永《真草千字文》。就条件来说并不逊于古人，关键在于我们如何运用这些条件，达到最好的学习效果，最大程度地接受古人，这是每一个习书者必须结合自身条件加以认真思考的。在认清方向，理清思路之后，就是刻苦而勤奋地利用一切能利用的时间进行训练。《柳侍制文集》卷十九《跋赵文敏帖》载："犹记寒夕宿斋中，文敏谈余，试濡墨，复临颜、柳、徐、李诸帖既成，命取真迹一一覆校，不惟转折向背无不绝似，而精采发越，有或过之。予问其何以能然，文敏曰：'亦熟之而已。'然则习之之久，心手俱忘，智巧之在古人，犹其在我，横纵阖辟，无不如意，尚何间哉！"所谓古意，只能于学古人至精熟之极致方能体会得到。

　　关于笔法的执运，"二王"单钩，执笔紧，指实掌虚，如唐人摹顾恺之《女史箴图》（图9）。执笔紧的目的是便于运腕，如王澍《论书剩语》载："执笔欲死，运笔欲活；指欲死，腕欲活。"因为笔势是由运腕带动的。唐以后坐姿升高，多用双钩，执笔趋正，运腕的同时运指勾拒兼助为力，致使笔势、字势不如晋、唐强劲。其要领就是"五指相次如螺之旋，紧捻密持，不通一缝，则五指死而臂斯活；管欲碎，而笔乃劲矣"。就是指与指之间不留缝隙，执笔稍斜，切忌平腕竖掌，食指高钩。（图10）通过运腕引导运笔进行顺逆转化，形成用笔节奏。要特别注意点画之间用笔关系的承接与转化，即笔意。这种笔意关系是需要刻意强化的，是笔势、体势形成的前提。笔意的环环相扣，使点画得以紧密结合，如苏轼云："书

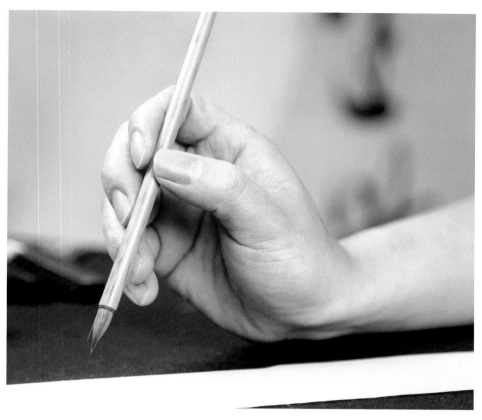

图 9　唐人摹《女史箴图》执笔　　　　　　　　　图 10　作者执笔图

必有神、气、骨、肉、血，五者阙一，不为成书也。"（《论书》）也就是董其昌说的"古人用笔，似疏实密，如环无端。"（《容台集》）以前，我们讲楷书笔法，就是逆锋起笔，中锋行笔，上下提按，都是不对的，结果只能是描字。所以，点画是否有力度、是否有意义，主要取决于它是否合于笔势、体势。以此，书家才能通过这种有节奏的书写，将自己的性情节律融入其中，而付之以生命。所以，书法就是这种生命节律的迹化，而非单个点画的摆搭。

工欲善其事，必先利其器。所以用笔、纸，也是极为讲究的。如董逌《广川书跋》云："逸少于书，自分今古。至于行草，逮永和间极于功力矣，故所出紫纸，多是少年临川时迹。至其中年，竞用麻纸，盖欲其行笔流便，屈折如意。则书假笔为利器，岂徒然也！蔡邕自矜能书，非流纨体素，不妄下笔，故点画无失，书法入妙。韦诞亦谓用张芝笔、左伯纸、及臣墨，兼此三具，又得臣手，然后可以建径丈之势，方寸千言。观此，益见古人于书，盖不敢易而为之如此。"晋人用鼠须、兔毫，其制法已失传。我们现在只能用狼毫替代，尽量选锋齐、圆健的毛笔。紫纸、麻纸也失其制法，只要选光洁、细腻且不大渗水的手工元书纸即可。

（本书作者为浙江师范大学美术学院教师）

王羲之 《黄庭经》

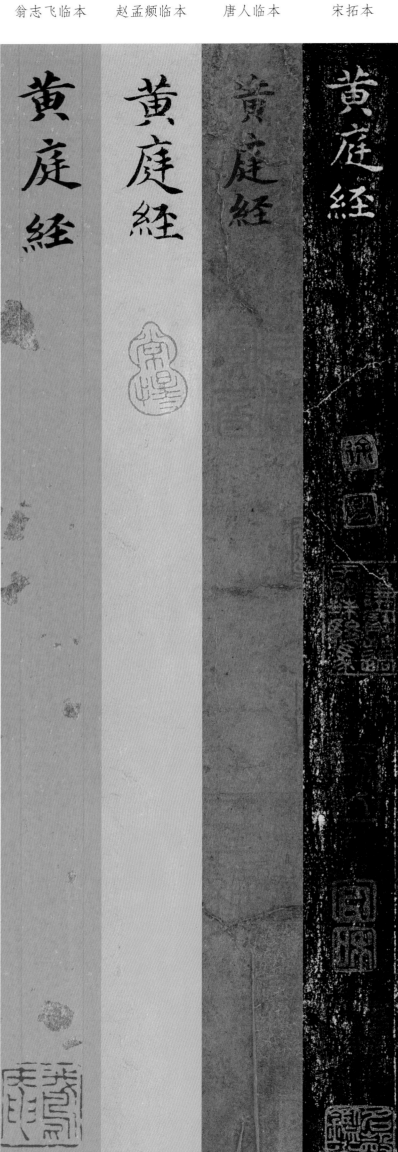

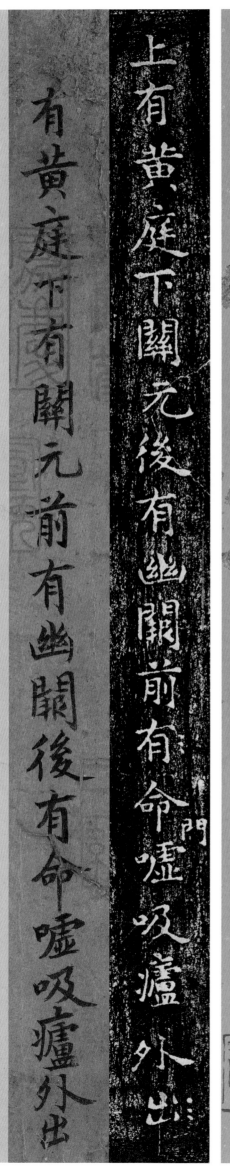

翁志飞临本　赵孟頫临本　唐人临本　宋拓本　　翁志飞临本　赵孟頫临本　唐人临本　宋拓本

上有黄庭下关元后有幽阙前有命门嘘吸庐外出

上有黄庭下关元前有幽阙后有命门嘘吸庐外出

有黄庭下关元前有幽阙后有命门嘘吸庐外出

上有黄庭下关元后有幽阙前有命门嘘吸庐外出

黄庭经

黄庭经

黄庭经

黄庭经

注：释文以宋拓本为准。

黄庭经　上有黄庭下关元后有幽阙前有命门嘘吸庐外出

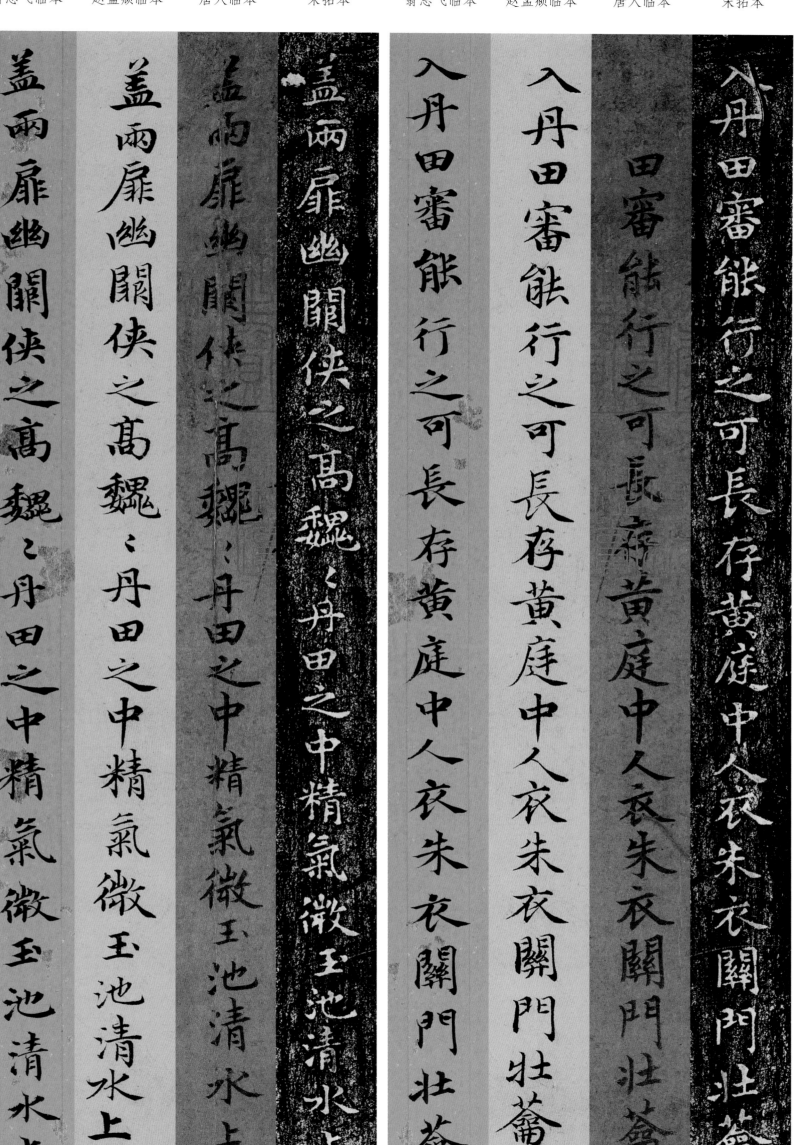

入丹田审能行之可长存黄庭中人衣朱衣关门壮蘥　盖两扉幽阙侠之高魏魏丹田之中精气微玉池清水上

一二

中外相距重闭之神庐之中务修治玄雍气管受精符

中外相距重闭之神庐之中务修治玄雍气管受精符

中外相距重闭之神庐之中务修治玄雍气管受精符

中外相距重闭之神庐之中务修治玄雍气管受精符

生肥灵根坚固志不衰中池有士服赤朱横下三寸神所居

生肥灵根坚固志不衰中池有士服赤朱横下三寸神所居

生肥灵根坚固志不衰中池有士服赤朱横下三寸神所居

生肥灵根坚固志不衰中池有士服赤朱横下三寸神所居

生肥灵根坚固志不衰中池有士服赤朱横下三寸神所居　中外相距重闭之神庐之中务修治玄雍气管受精符

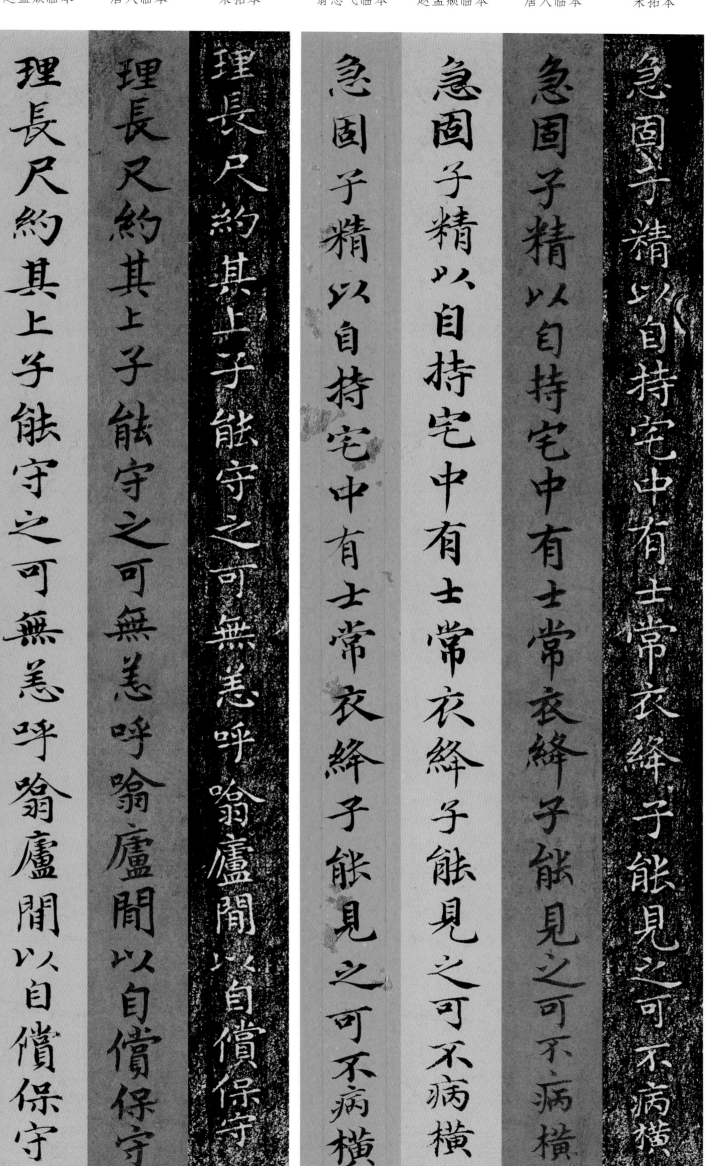

急固子精以自持宅中有士常衣绛子能见之可不病横

理长尺约其上子能守之可无恙呼喻庐间以自偿保守

以幽關流下竟養子玉樹不可杖至道不煩不旁迕

以幽關流下竟養子玉樹至道不煩不旁迕

以幽關流下竟養至道不煩不旁迕

以幽關流下竟養子玉樹不可杖至道不煩不旁迕

完堅身受慶方寸之中謹蓋藏精神還歸老復壯俠

兒堅身受慶方寸之中謹蓋藏精神還歸老復壯俠

堅身受慶方寸之中謹蓋藏精神還歸老復壯俠

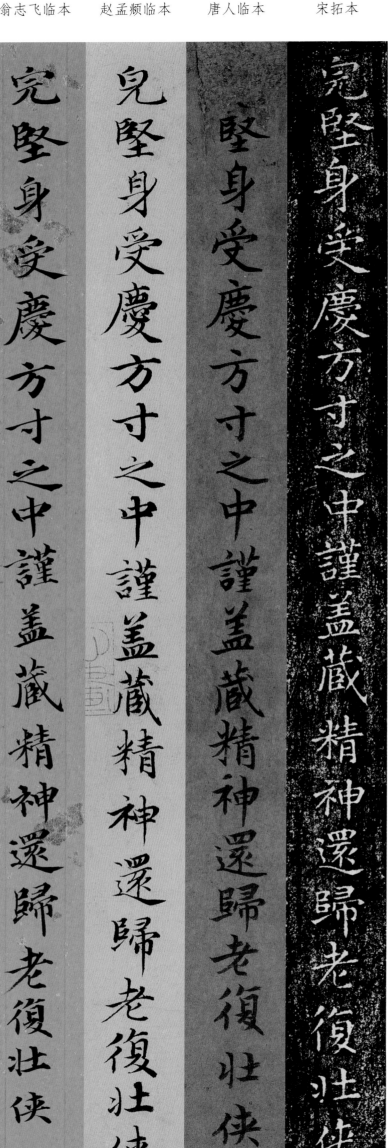

完堅身受慶方寸之中謹蓋藏精神還歸老復壯俠

既是公子教我者明堂四达法海源真人子丹当我前

既是公子教我者明堂四达法海源真人子丹当我前

既是公子教我者明堂四达法海源真人子丹当我前

既是公子教我者明堂四达法海源真人子丹当我前

靈臺通天臨中野方寸之中至關下玉房之中神門戶

靈臺通天臨中野方寸之中至關下玉房之中神門戶

靈臺通天臨中野方寸之中至關下玉房之中神門戶

靈臺通天臨中野方寸之中至關下玉房之中神門戶

灵台通天临中野方寸之中至关下玉房之中神门户　既是公子教我者明堂四达法海源真人子丹当我前

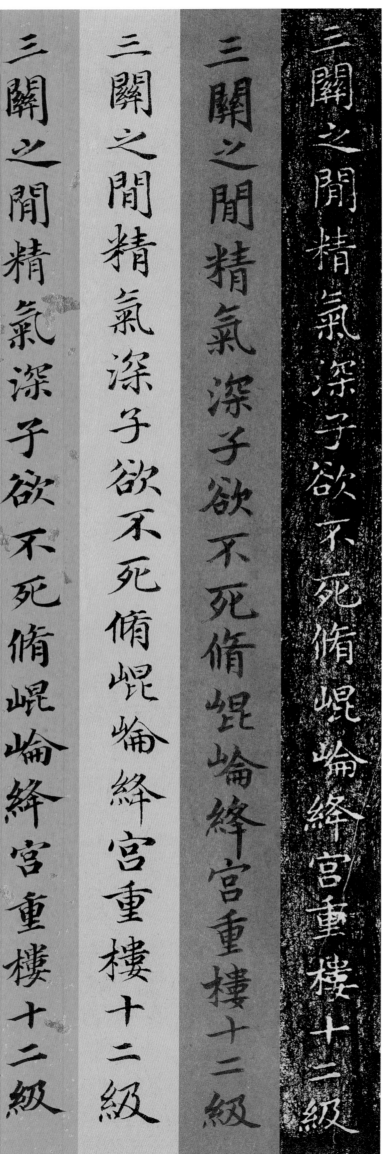

宮室之中五采集赤神之子中池立下有長城玄谷邑長

宮室之中五采集赤神之子中池立下有長城玄谷邑長

宮室之中五采集赤神之子中池立下有長城玄谷邑長

宮室之中五采集赤神之子中池立下有長城玄谷邑長

三關之間精氣深子欲不死俯崐崘絳宮重樓十二級

三關之間精氣深子欲不死俯崐崘絳宮重樓十二級

三關之間精氣深子欲不死俯崐崘絳宮重樓十二級

三關之間精氣深子欲不死俯崐崘絳宮重樓十二級

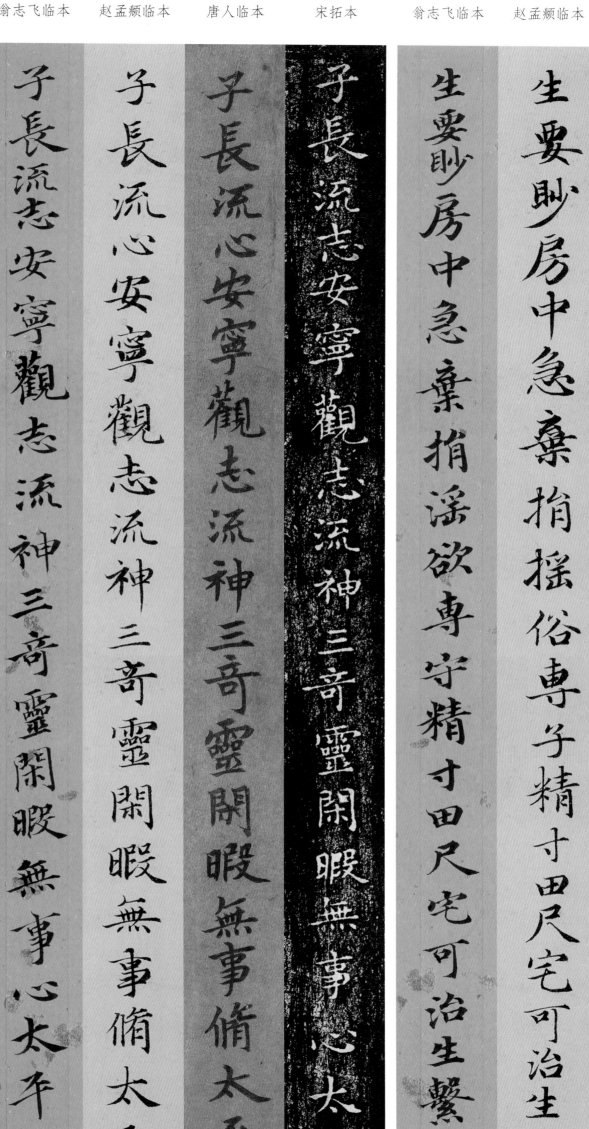

生要眇房中急弃捐淫欲专守精寸田尺宅可治生系　子长流志安宁观志流神三奇灵闲暇无事心太平

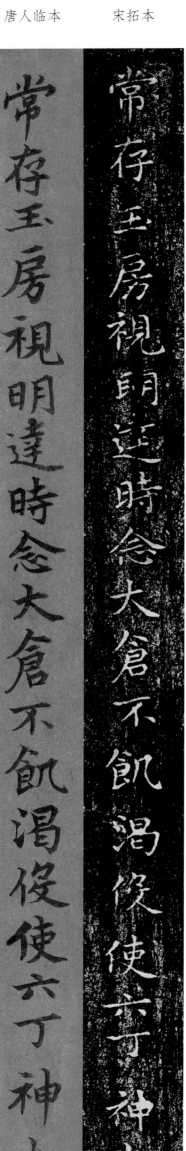

谒闻子精路可长活正室之中神所居洗心自治无敢

常存玉房视明达时念大仓不饥渴役使六丁神女

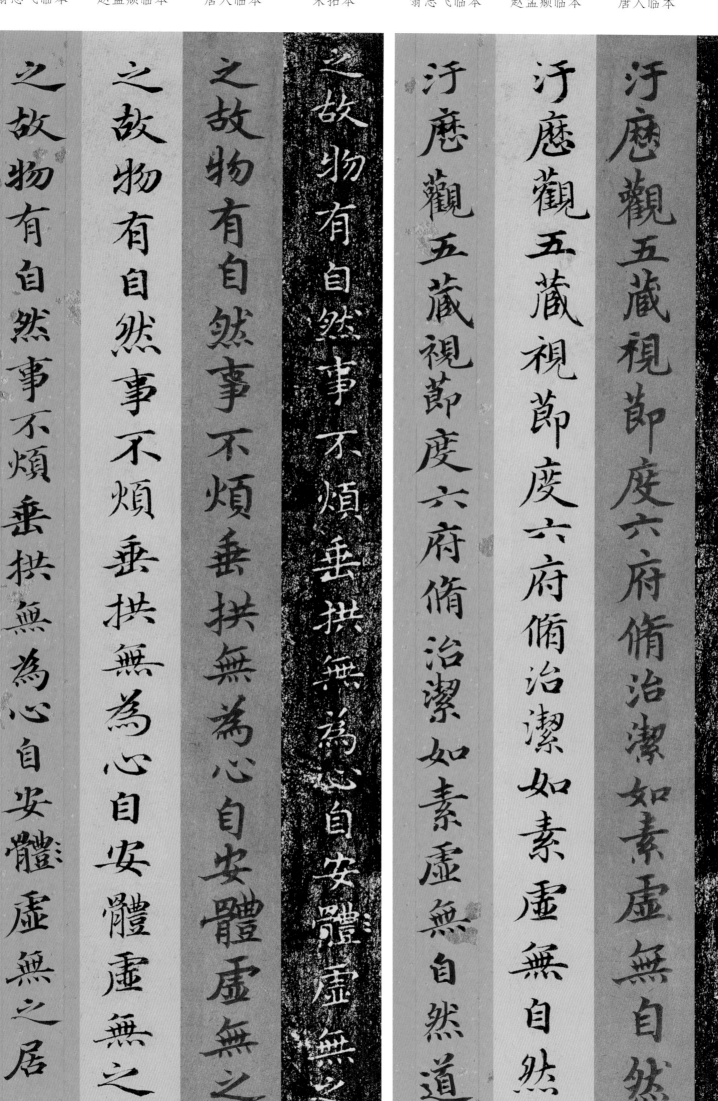

污历观五藏视节度六府修治洁如素虚无自然道

之故物有自然事不烦垂拱无为心自安体虚无之居

潔玉女存作道憂柔身獨居扶養性命守虛無恬惔

潔玉女存作道憂柔身獨居扶養性命守虛無恬惔

潔玉女存作道憂柔身獨居扶養性命守虛無恬惔

潔玉女存作道憂柔身獨居扶養性命守虛無恬惔

在廉閒寂莫曠然口不言恬惔無為遊德園積精香

在廉閒寂莫曠然口不言恬惔無為遊德園積精香

在廉閒寂莫曠然口不言恬惔無為遊德園積精香

在廉閒寂莫曠然口不言恬惔無為遊德園積精香

在廉间寂莫旷然口不言恬惔无为游德园积精香　洁玉女存作道忧柔身独居扶养性命守虚无恬惔

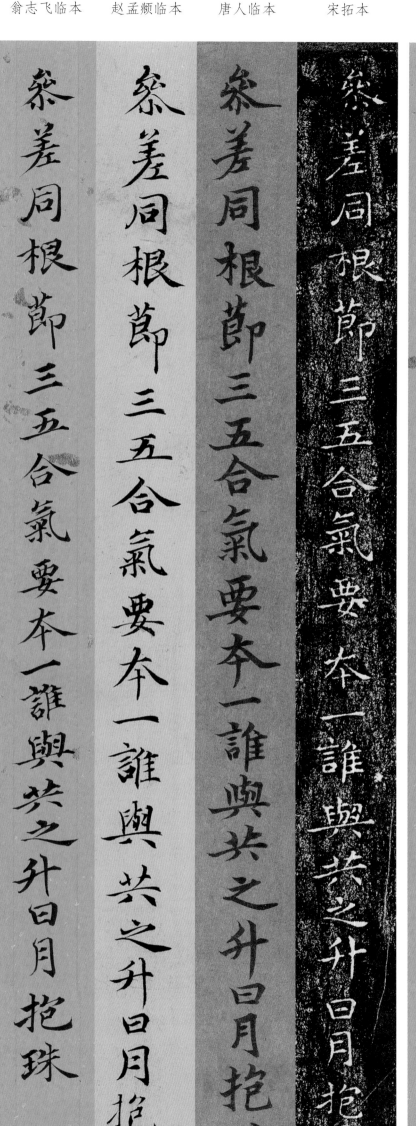

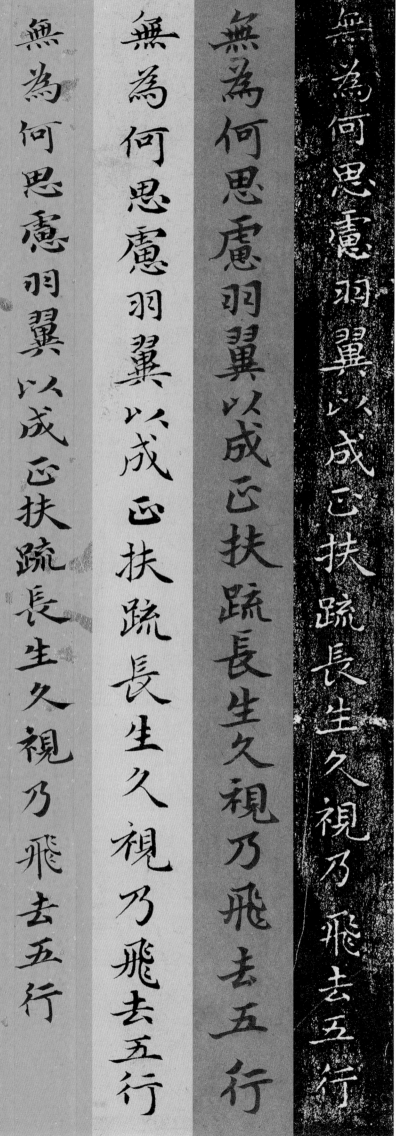

无为何思虑羽翼以成正扶疏长生久视乃飞去五行　参差同根节三五合气要本一谁与共之升日月抱珠

二二

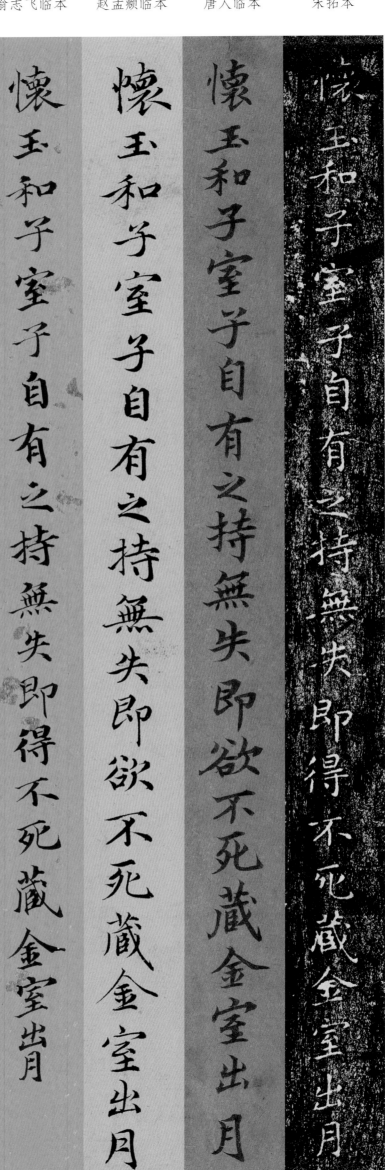

入日是吾道天七地三回相守升降五行一合九玉石落落是

怀玉和子室子自有之持无失即得不死藏金室出月

怀玉和子室子自有之持无失即得不死藏金室出月　入日是吾道天七地三回相守升降五行一合九玉石落落是

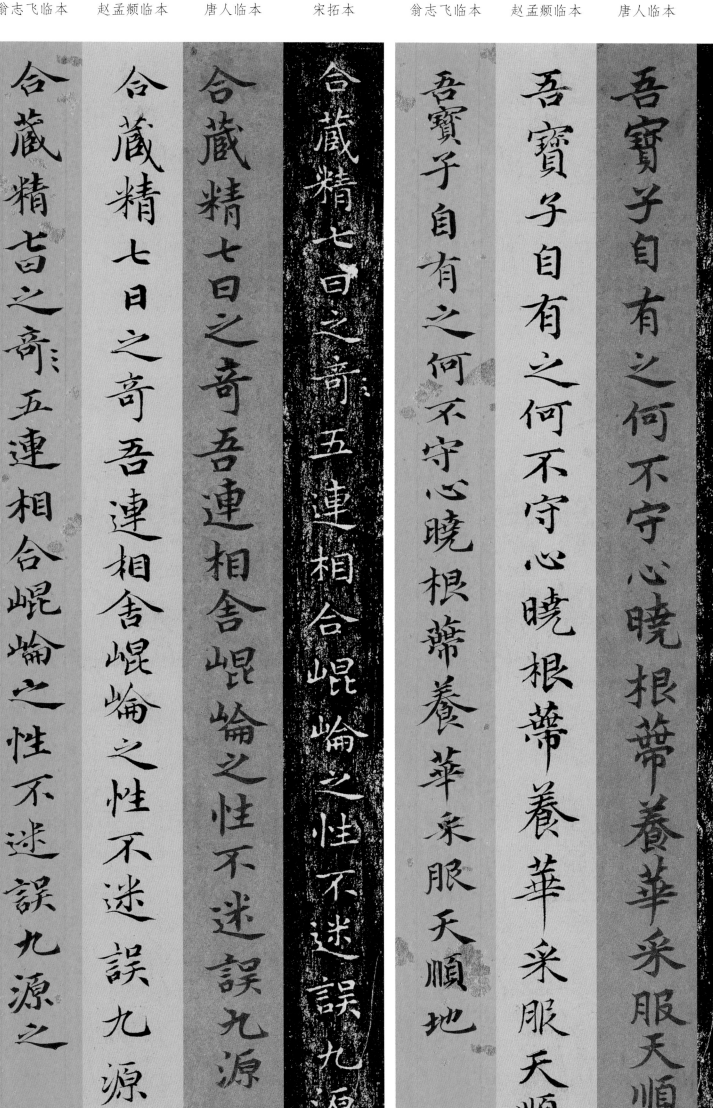

合藏精七日之奇五连相合昆仑之性不迷误九源之

吾宝子自有之何不守心晓根蒂养华采服天顺地　合藏精七日之奇五连相合昆仑之性不迷误九源之

如明珠萬歲昭昭非有期外本三陽神自来内養三神

如明珠萬歲照照非有期外本三陽物自来内養三神

如明珠萬歲照照非有期外本三陽物自来内養三神

如明珠萬歲昭昭非有期外本三陽神自来内養三神

山何亭亭中有真人可使令蔽以紫宫丹城樓侠以日月

山何亭亭中有真人可使令蔽以紫宫丹城樓侠以日月

山何亭亭中有真人可使令蔽以紫宫丹城樓侠以日月

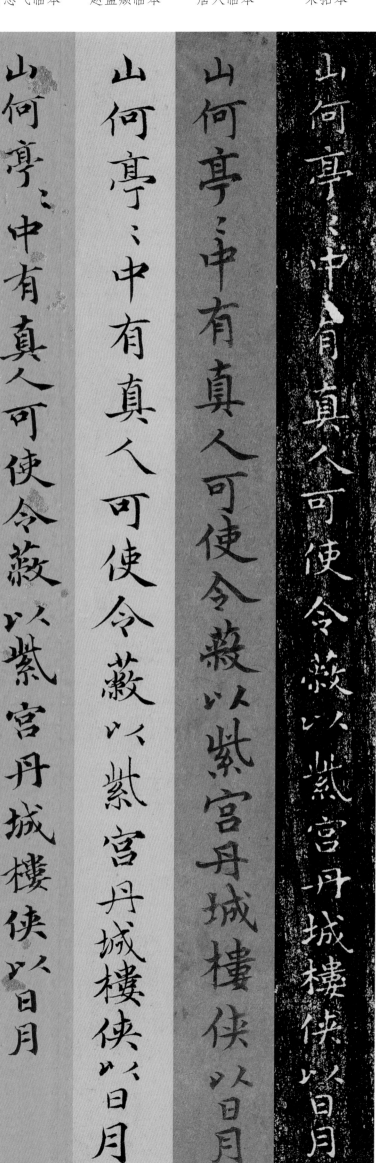

山何亭亭中有真人可使令蔽以紫宫丹城樓侠以日月

山何亭亭中有真人可使令蔽以紫宫丹城楼侠以日月　如明珠万岁昭昭非有期外本三阳神自来内养三神

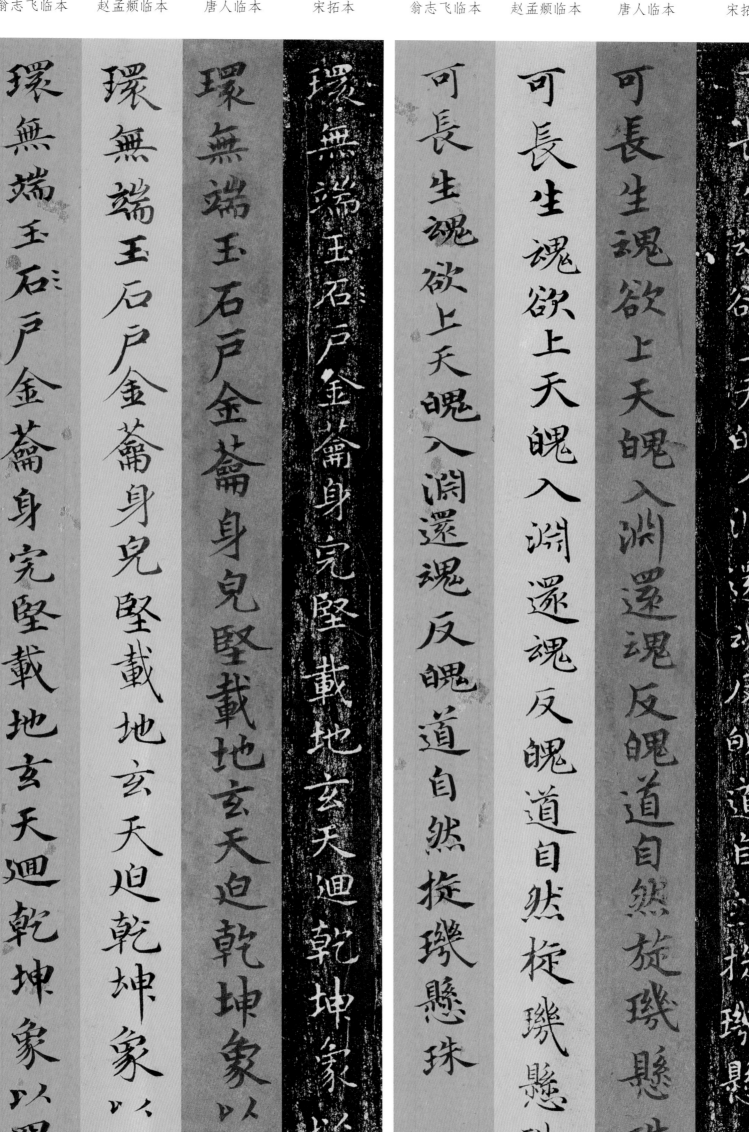

可长生魂欲上天魄入渊还魂反魄道自然旋玑悬珠

环无端玉石户金蘥身完坚载地玄天回乾坤象以四

氣致靈根中有真人巾金巾負甲持符開七門此非枝

氣致靈根中有真人巾金巾負甲持符開七門此非枝

氣致靈根中有真人巾金巾負甲持符開七門此非枝

氣致靈根中有真人巾金巾負甲持符開七門此非枝

時赤如丹前仰後卑各異門送以還丹與玄泉象龜引

時赤如丹前仰後卑各異門送以還丹與玄泉象龜引

時赤如丹前仰後卑各異門送以還丹與玄泉象龜引

時赤如丹前仰後卑各異門送以還丹與玄泉象龜引

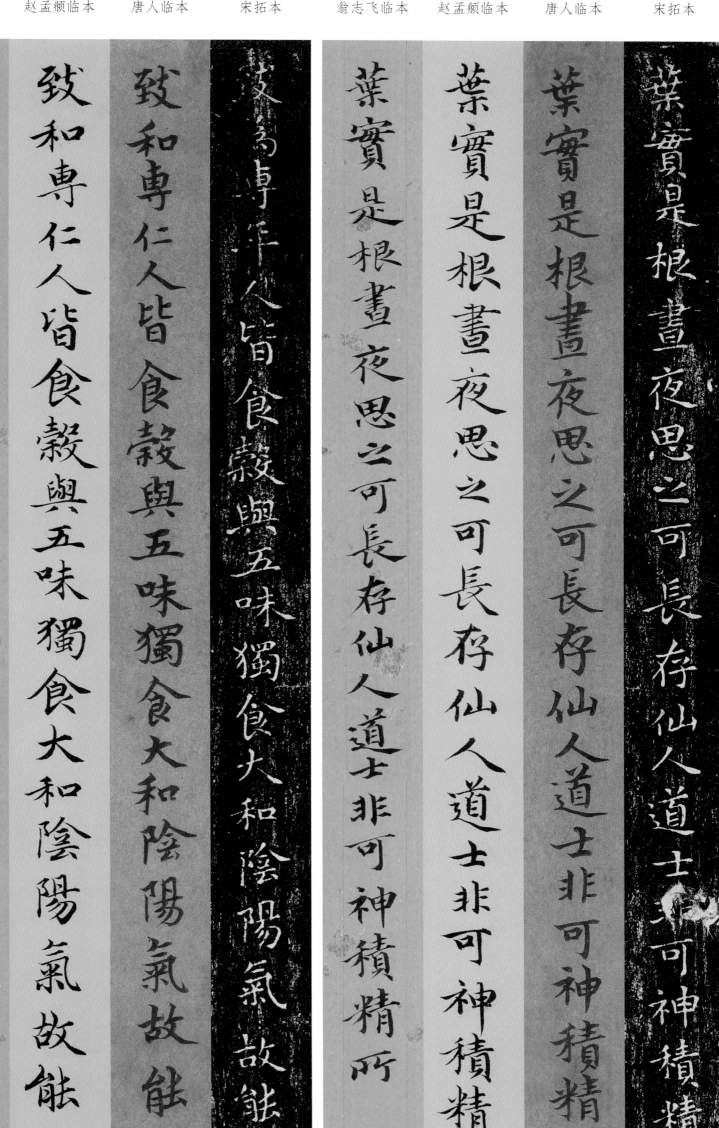

致為專年人皆食穀與五味獨食大和陰陽氣故能不

致和專仁人皆食穀與五味獨食大和陰陽氣故能不

致和專仁人皆食穀與五味獨食大和陰陽氣故能不

致為專年人皆食穀與五味獨食大和陰陽氣故能不

葉實是根晝夜思之可長存仙人道士非可神積精所

葉實是根晝夜思之可長存仙人道士非可神積精所

葉實是根晝夜思之可長存仙人道士非可神積精所

葉實是根晝夜思之可長存仙人道士非可神積精所

叶实是根昼夜思之可长存仙人道士非可神积精所　致为专年人皆食谷与五味独食大和阴阳气故能不

我精神光昼日昭昭夜自守渴自得饮饥自饱经历六

我精神光昼日照照夜自守渴自得饮饥自饱经历六

我精神光昼日照照夜自守渴自得饮饥自饱经历六

我精神光昼日昭昭夜自守渴自得饮饥自饱经历

死天相既心为国主五藏王受意动静气得行道自守

死天相既心为国主五藏王受意动静气得行道自守

死天相既心为国主五藏王受意动静气得行道自守

死天相既心为国主五藏王受意动静气得行道自守

死天相既心为国主五藏王受意动静气得行道自守　我精神光昼日昭昭夜自守渴自得饮饥自饱经历六

二八

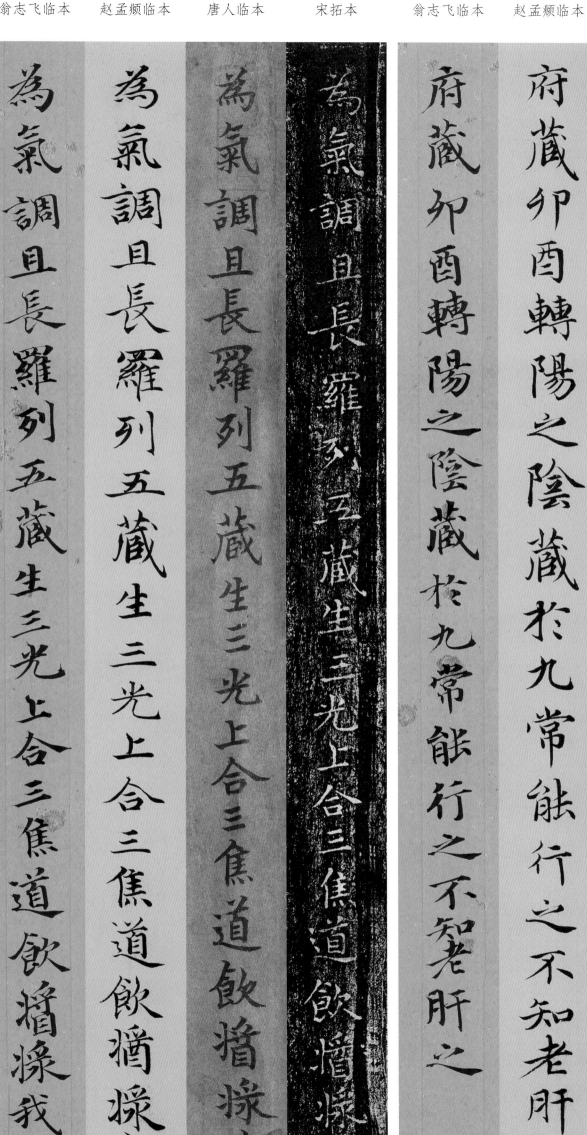

府藏卯酉转阳之阴藏於九常能行之不知老肝之

为气调且长罗列五藏生三光上合三焦道饮酱浆我

伏於玄門候天道近在於身還自守精神上下關分

伏於老門候天道近在於身還自守精神上下開分

伏於老門候天道近在於身還自守精神上下開分

伏於玄門候天道近在於身還自守精神上下關分

神魂魄在中央隨鼻上下知肥香立於懸雍通明堂

神魂魄在中央隨鼻上下知肥香立於懸雍通神明

神魂魄在中央隨鼻上下知肥香立於懸雍通神明

神魂魄在中央隨鼻上下知肥香立於懸雍通明堂

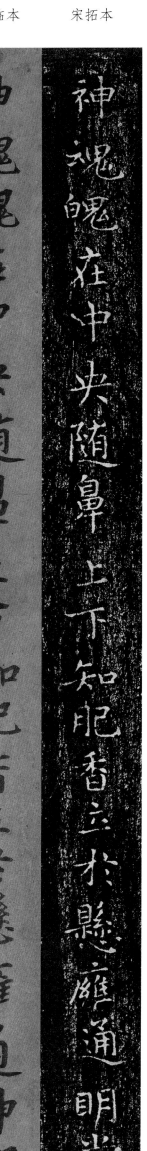

神魂魄在中央随鼻上下知肥香立於悬雍通明堂　伏於玄门候天道近在於身还自守精神上下关分

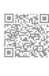

理通利天地长生道七孔已通不知老还坐阴阳天门　候阴阳下于咙喉通神明过华盖下清且凉入清冷

候陰陽下于嚨喉通神明過華蓋下清且涼入清冷

候陰陽下于嚨喉通神明過華蓋下清且涼入清冷

候陰陽下于嚨喉通神明過華蓋下清且涼入清冷

候陰陽下于嚨喉通神明過華蓋下清且涼入清冷

理通利天地長生草七孔已通不知老還坐陰陽天門

理通利天地長生草七孔已通不知老還坐陰陽天門

理通利天地長生草七孔已通不知老還坐陰陽天門

理通利天地長生道七孔已通不知老還坐陰陽天門

堂临丹田将使诸神开命门通利天道至灵根阴阳

堂临丹田将使诸神开命门通利天道至灵根阴阳

堂临丹田将使诸神开命门通利天道至灵根阴阳

堂临丹田将使诸神开命门通利天道至灵根阴阳

渊见吾形期成还丹可长生还过华池动肾精立於明

渊见吾形期成还丹可长生还过华池动肾精立於明

渊见吾形期成还丹可长生还过华池动肾精立於明

渊见吾形期成还丹可长生还过华池动肾精立於明

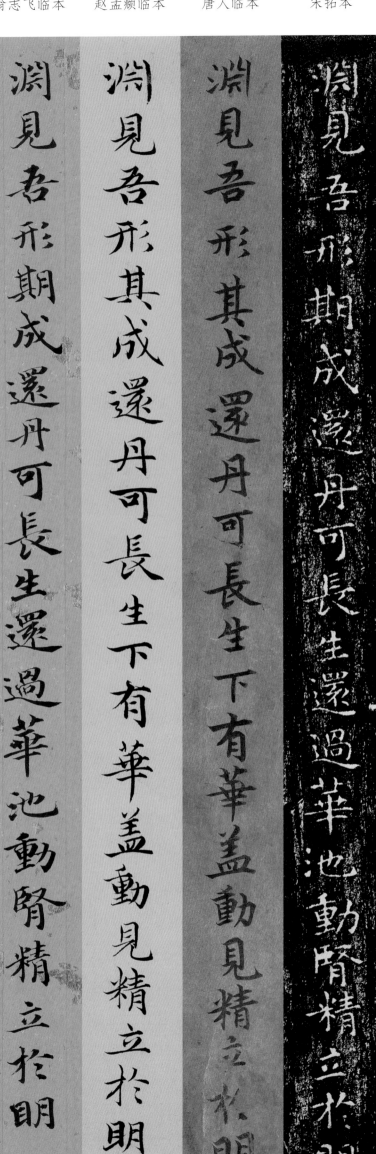

渊见吾形期成还丹可长生还过华池动肾精立於明　堂临丹田将使诸神开命门通利天道至灵根阴阳

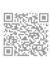

列布如流星肺之为气三焦起上服伏天门候故道窥　视天地存童子调和精华理发齿颜色润泽不复白

色隐在華蓋通神廬專守心神轉相呼觀我諸神辟

色隱在華蓋通六合專守諸神轉相呼觀我諸神辟

色隱在華蓋通六合專守諸神轉相呼觀我諸神辟

色隱在華蓋通神廬專守心神轉相呼觀我諸神辟

下于嚨喉何落落諸神皆會相求索下有絳宮紫華

下于嚨喉何落落諸神皆會相求索下有絳宮紫華

下于嚨喉何落落諸神皆會相求索下有絳宮紫華

下于嚨喉何落落諸神皆會相求索下有絳宮紫華

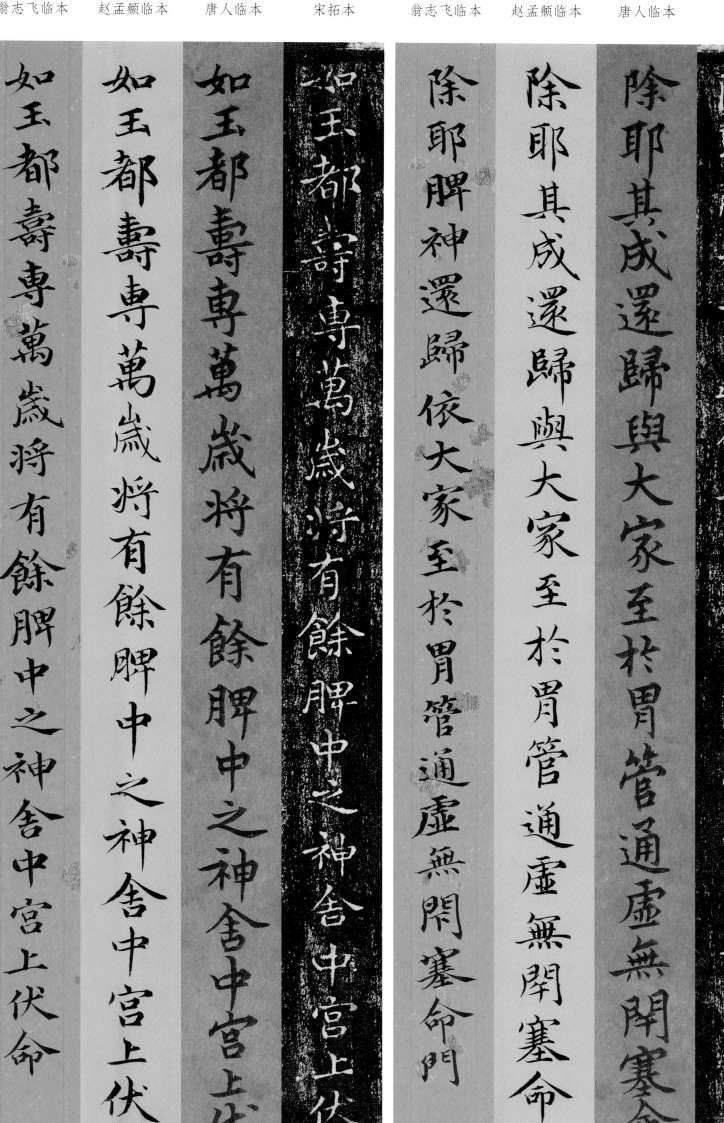

如玉都壽專萬歲將有餘脾中之神舍中宮上伏命

如玉都壽專萬歲將有餘脾中之神舍中宮上伏命

如玉都壽專萬歲將有餘脾中之神舍中宮上伏命

如玉都壽專萬歲將有餘脾中之神舍中宮上伏命

除耶脾神還歸依大家至於胃管通虛無閒塞命門

除耶其成還歸與大家至於胃管通虛無閒塞命門

除耶其成還歸與大家至於胃管通虛無閒塞命門

除耶脾神還歸依大家至於胃管通虛無閒塞命門

除耶脾神还归依大家至於胃管通虚无闭塞命门　　如玉都寿专万岁将有余脾中之神舍中宫上伏命

張陰陽二神相得下玉英五藏為主腎寂尊伏於大陰

張陰陽二神相得下玉英五藏為主腎寂尊伏於大陰

張陰陽二神相得下玉英五藏為主腎寂尊伏於大陰

張陰陽二神相得下玉英五藏為主腎寂尊伏於大陰

門合明堂通利六府調五行金木水火土為王日月列宿

門合明堂通利六府調五行金木水火土為王日月列宿

門合明堂通利六府調五行金木水火土為王日月列宿

門合明堂通利六府調五行金木水火土為王日月列宿

门合明堂通利六府调五行金木水火土为王日月列宿　张阴阳二神相得下玉英五藏为主肾最尊伏於大阴

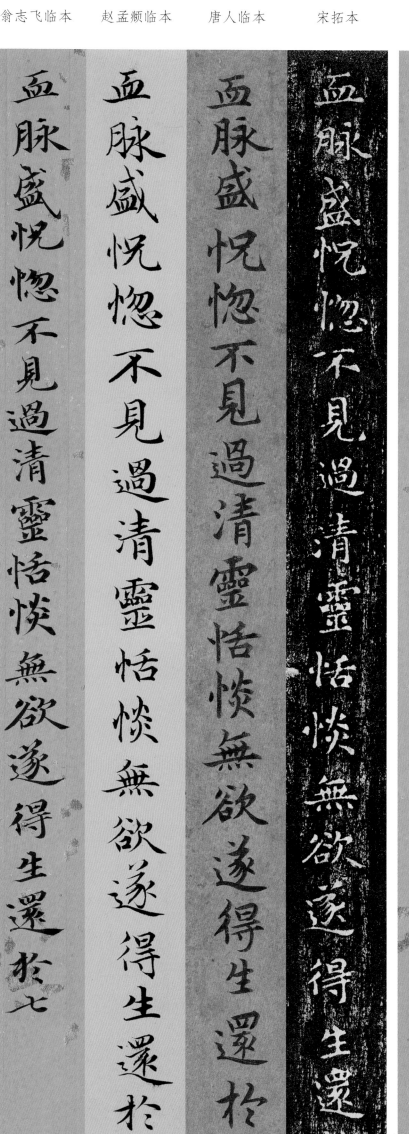

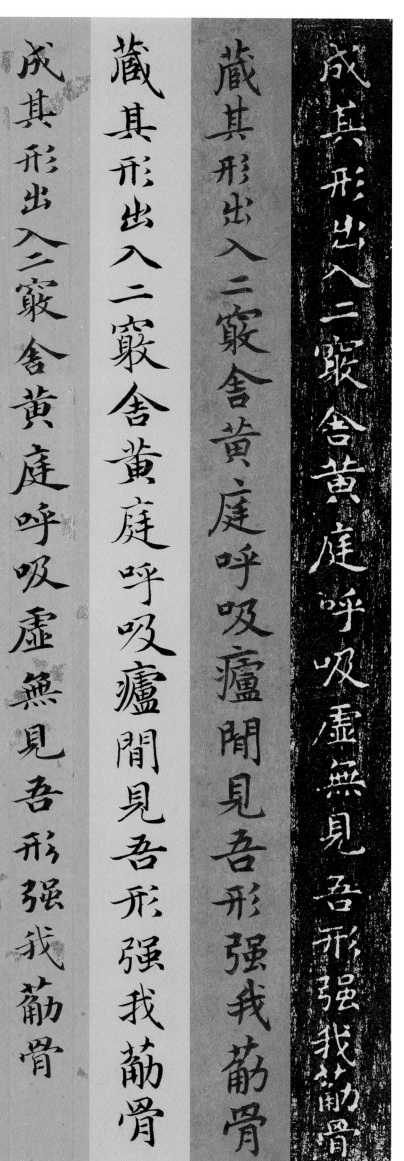

成其形出入二窍舍黄庭呼吸虚无见吾形强我筋骨　血脉盛恍惚不见过清灵恬惔无欲遂得生还于七

白素距丹田沐浴華池生靈根被鬒行之可長存三府

白素距丹田沐浴華池生靈根被鬒行之可長存三府

白素距丹田沐浴華池生靈根被鬒行之可長存三府

白素距丹田沐浴華池生靈根被鬒行之可長存三府

門飲大淵蘂我玄雍過清靈問我仙道與奇方頭載

門飲大淵道我玄雍過清靈問我仙道與奇方頭載

門飲大淵道我玄雍過清靈問我仙道與奇方頭載

門飲大淵蘂我玄雍過清靈問我仙道與奇方頭載

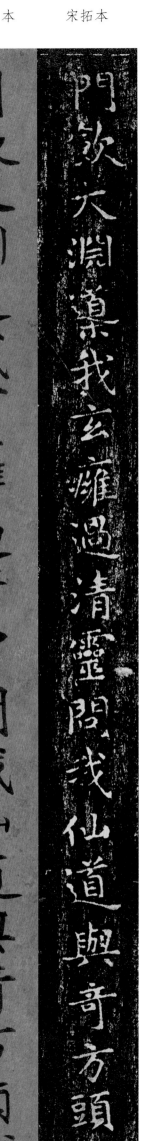

门饮大渊导我玄雍过清灵问我仙道与奇方头载　白素距丹田沐浴华池生灵根被发行之可长存三府

三八

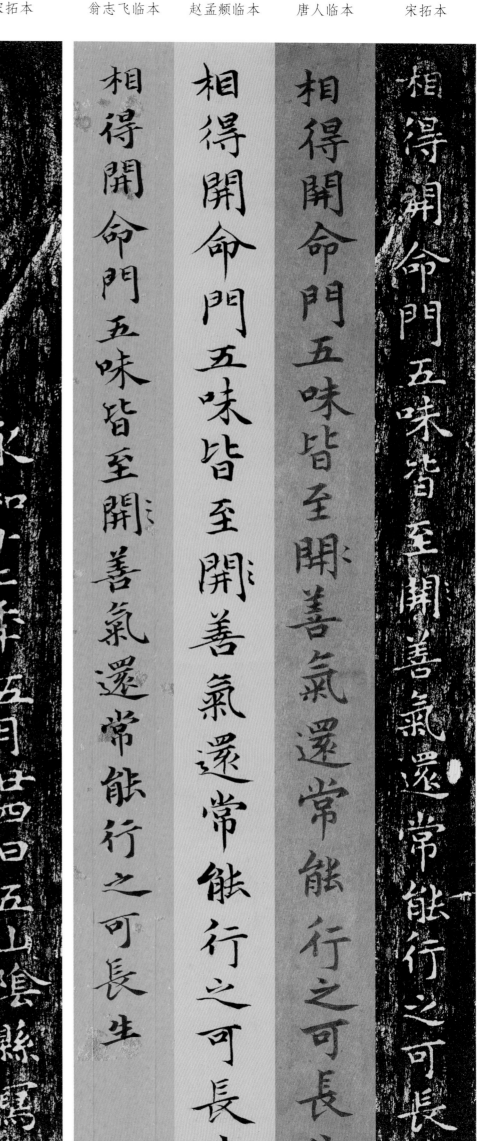

相得开命门五味皆至开善气还常能行之可长生

永和十二年五月廿四日五山阴县写

王羲之《乐毅论》

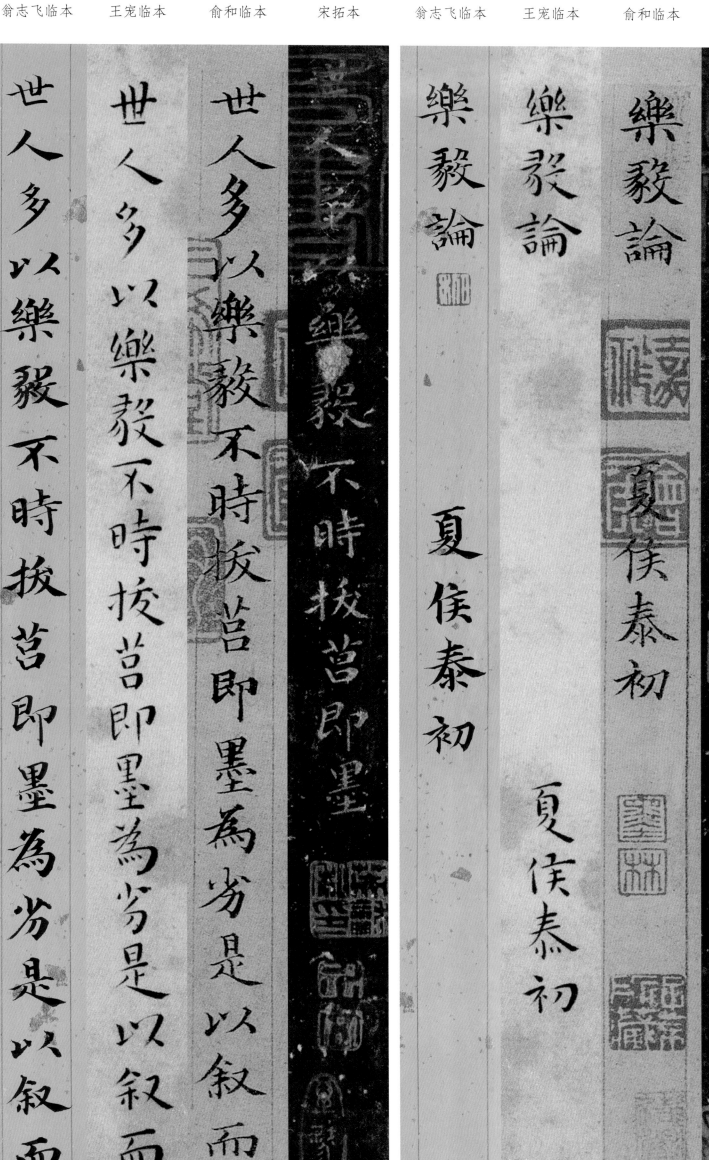

注：释文以宋拓本为准。

乐毅论□□□□　世人多以乐毅不时拔莒即墨□□□□□

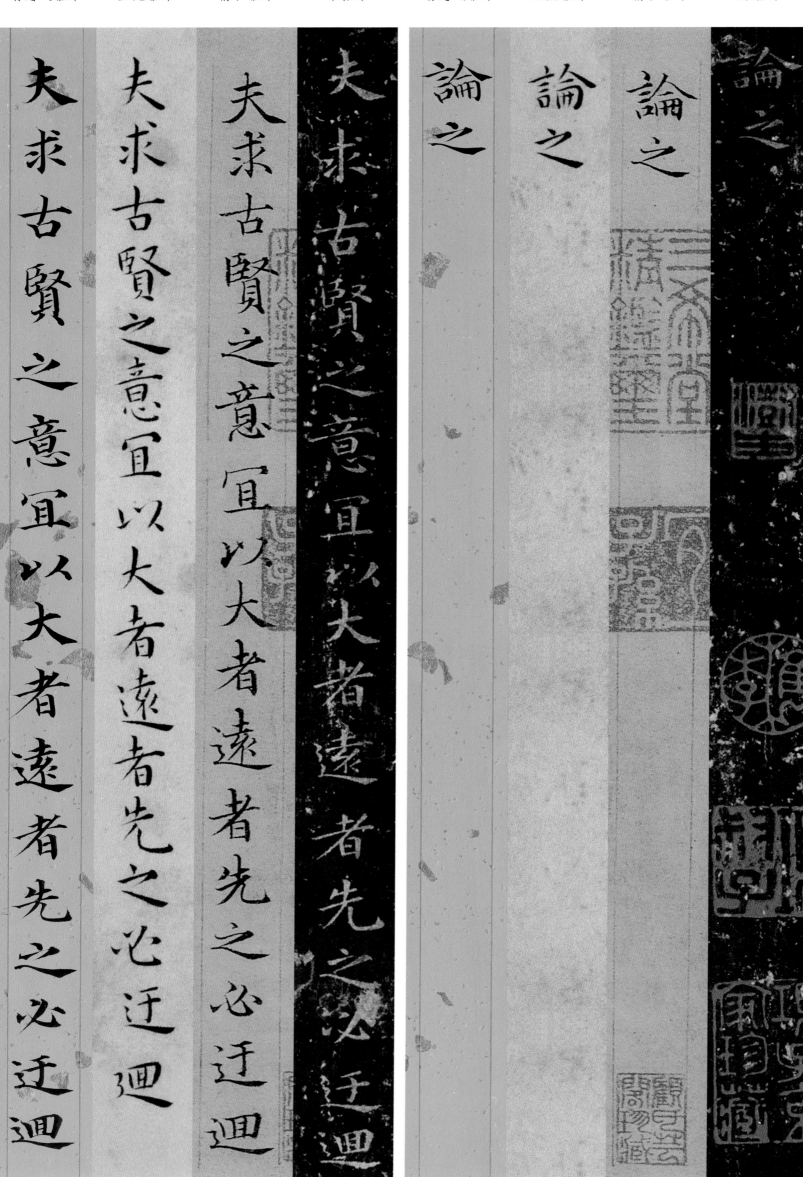

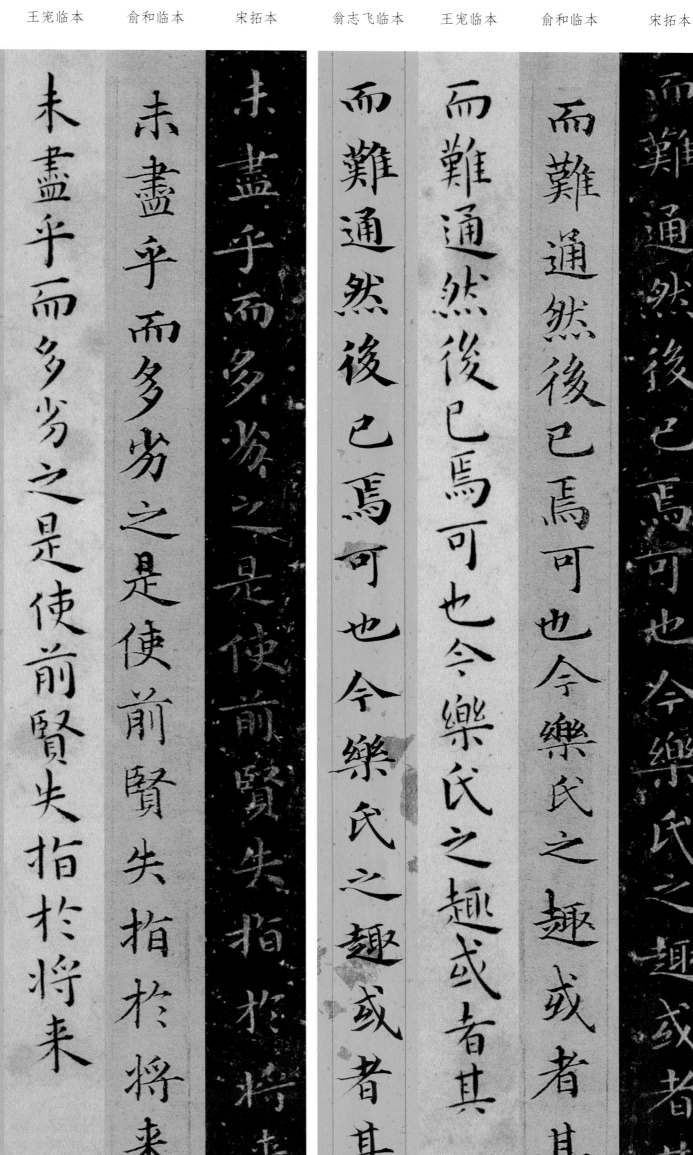

而难通然后已焉可也今乐氏之趣或者其　未尽乎而多劣之是使前贤失指於将来

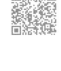

机合乎道以终始者与其喻昭王曰伊尹放

不亦惜哉观乐生遗燕惠王书其殆庶乎

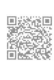

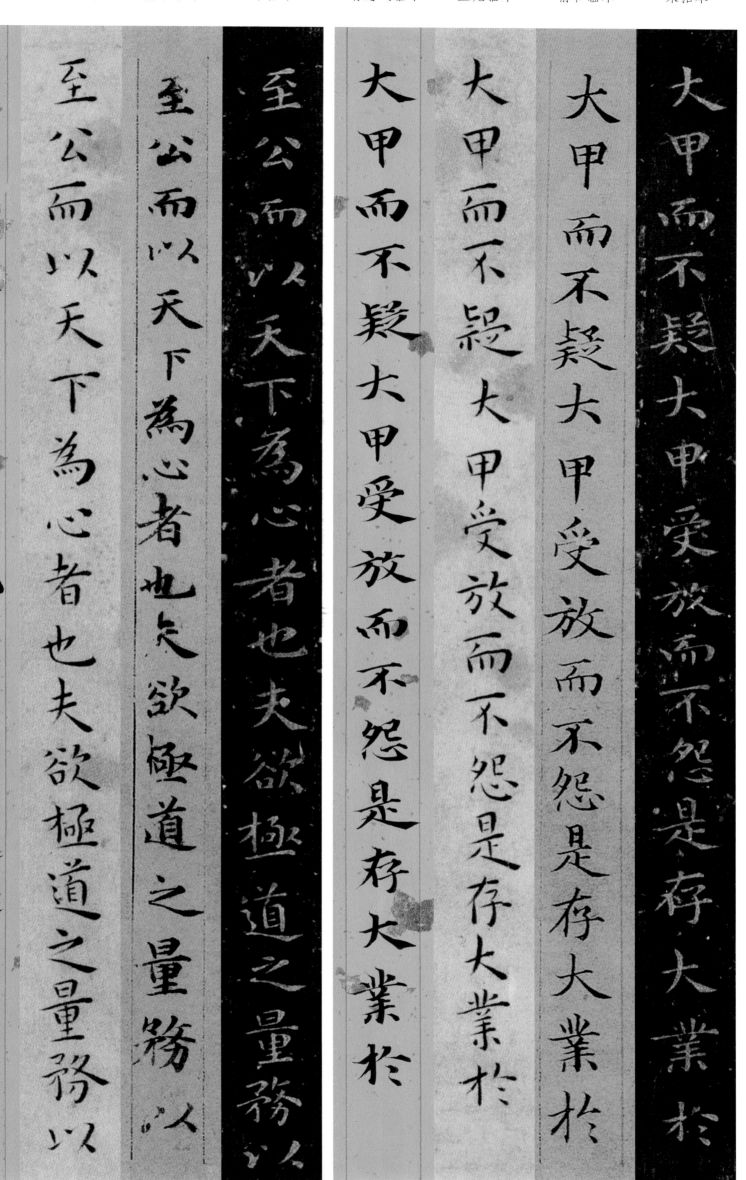

大甲而不疑大甲受放而不怨是存大业於

至公而以天下为心者也夫欲极道之量务以

左侧：
王苟君臣同符斯大業定矣于斯時也樂生

右侧：
天下為心者必致其主於盛隆合其趣於先

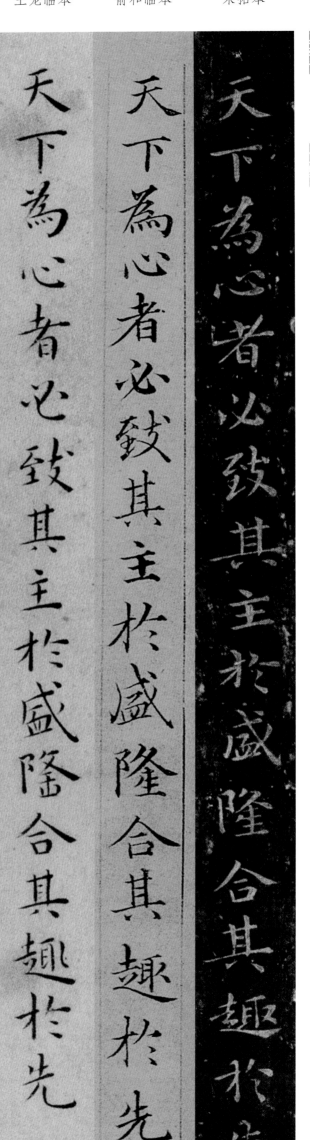

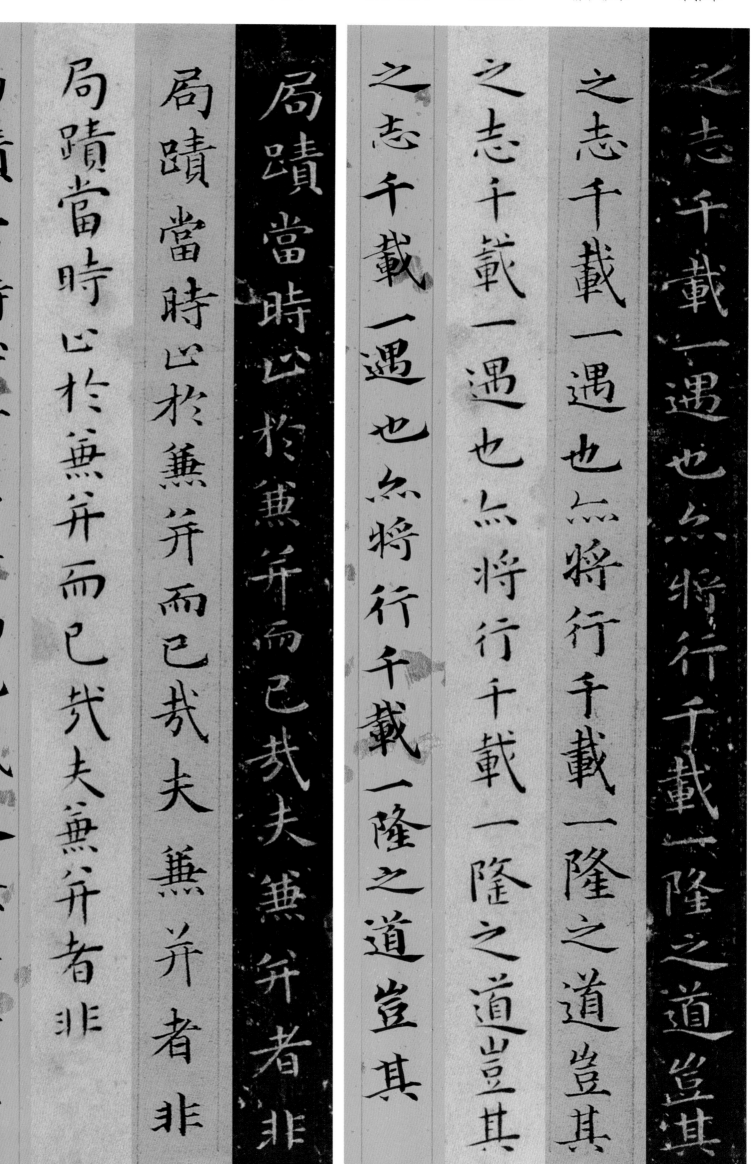

之志千载一遇也亦将行千载一隆之道岂其

局迹当时止於兼并而已哉夫兼并者非

也不屑苟得则心無近事不求小成斯意無

也不屑苟得则心無近事不求小成斯意無

也不屑苟得则心無近事不求小成斯意無

也不屑苟得則心無近事不求小成斯意無

樂生之所屑彊燕而廢道又非樂生之所屑彊燕而廢道又非樂生之所求

樂生之所屑彊燕而廢道又非樂生之所求

樂生之所屑彊燕而廢道又非樂生之所求

樂生之所屑彊燕而廢道又非樂生之所求

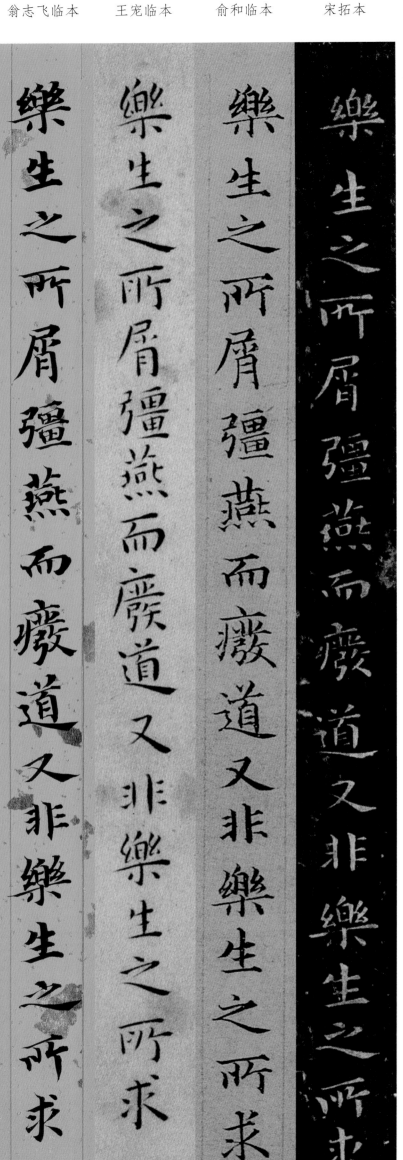

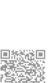

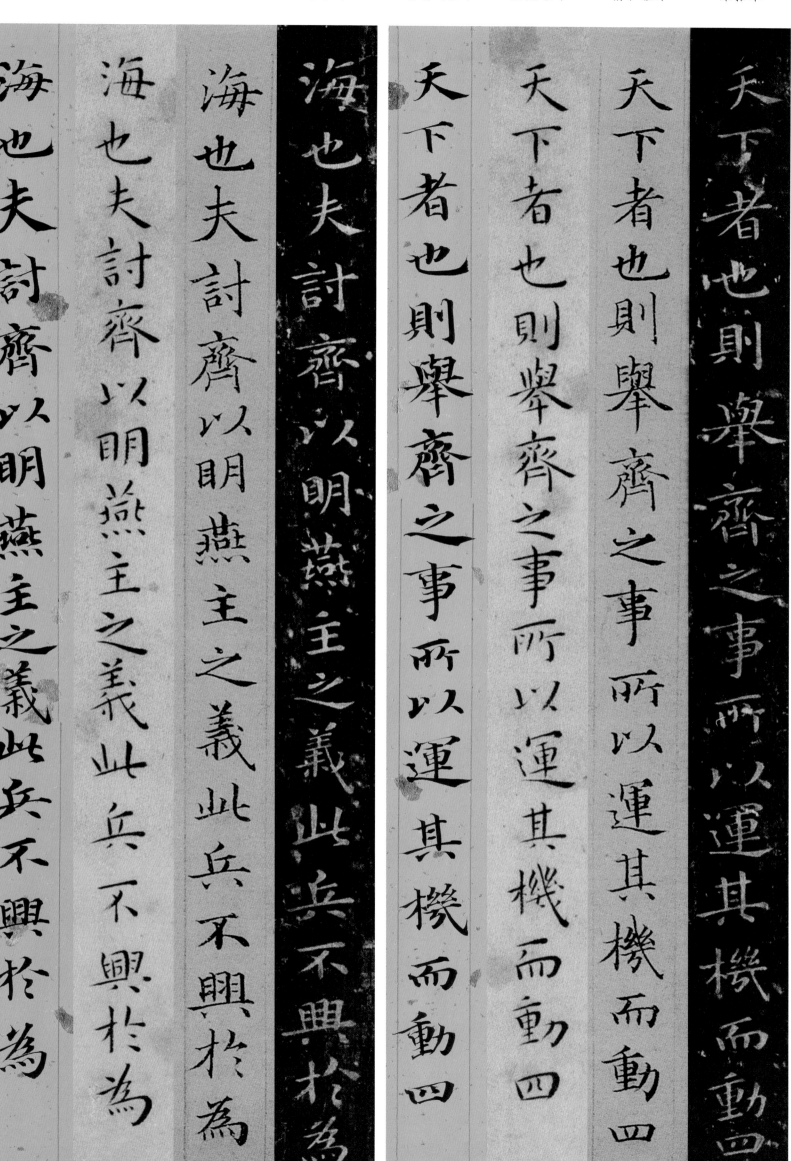

天下者也则举齐之事所以运其机而动四　海也夫讨齐以明燕主之义此兵不兴於为

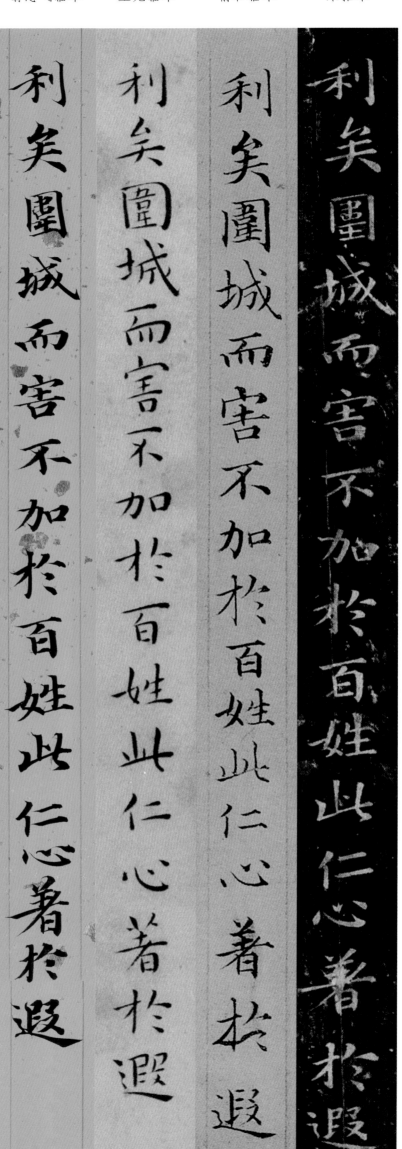

利矣围城而害不加於百姓此仁心著於遐

遐矣举国不谋其功除暴不以威力此至德

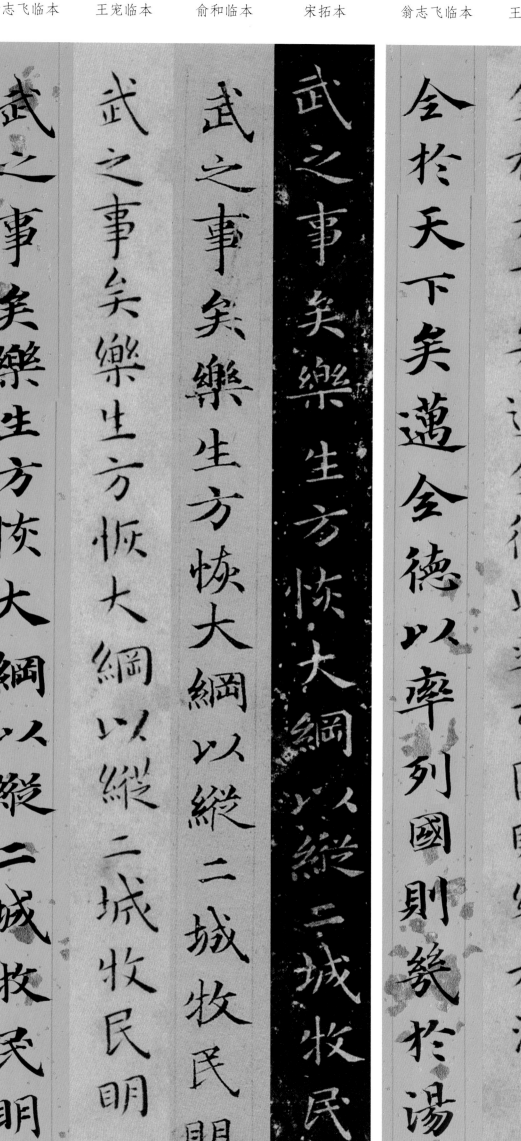
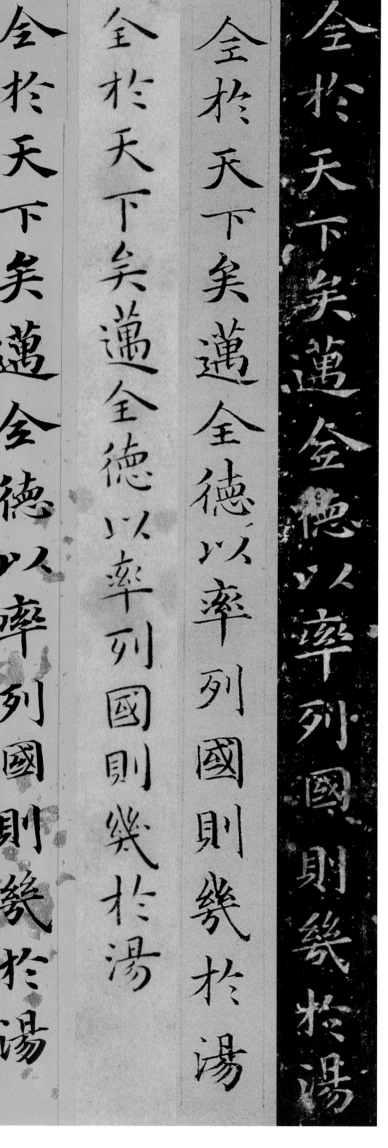

全於天下矣迈全德以率列国则几於汤　武之事矣乐生方恢大纲以纵二城牧民明

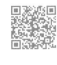

戈赖我猶親善守之智無所之施然則求

戈賴我猶親善守之智無所之施然則求

戈賴我猶親善守之智無所之施然則求

戈賴我猶親善守之智無所之施然則尞

信以待其弊使即墨莒人顧仇其上顧釋干

信以待其弊使即墨莒人顧仇其上顧釋干

信以待其弊使即墨莒人顧仇其上顧釋干

信以待其弊使即墨莒人顧仇其上顧釋干

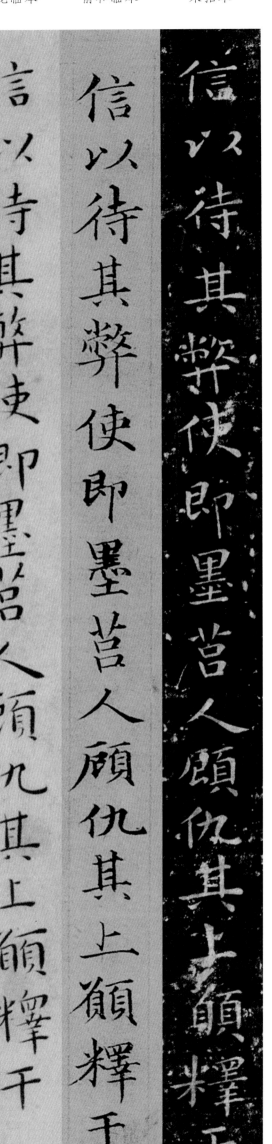

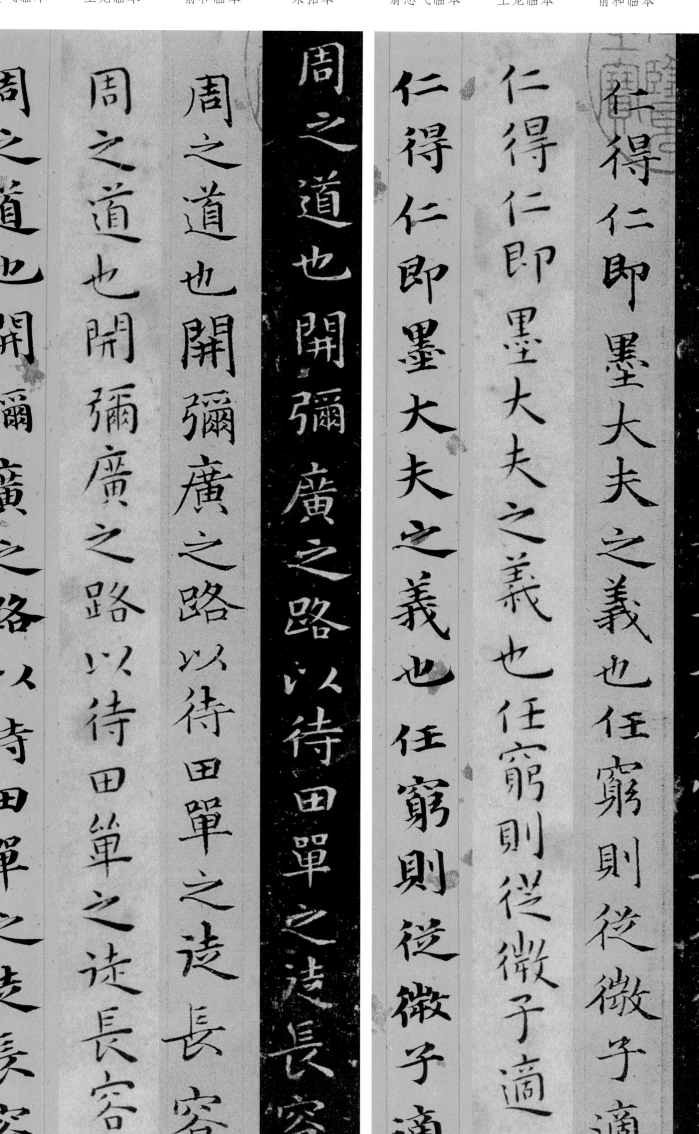

仁得仁即墨大夫之义也任穷则从微子适　　周之道也开弥广之路以待田单之徒长容

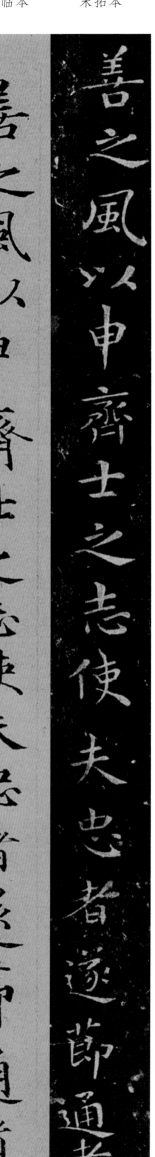

義著昭之東海屬之華裔我澤如春下應

善之風以申齊士之志使夫忠者遂節通者

善之风以申齐士之志使夫忠者遂节通者　义著昭之东海属之华裔我泽如春下应

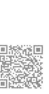
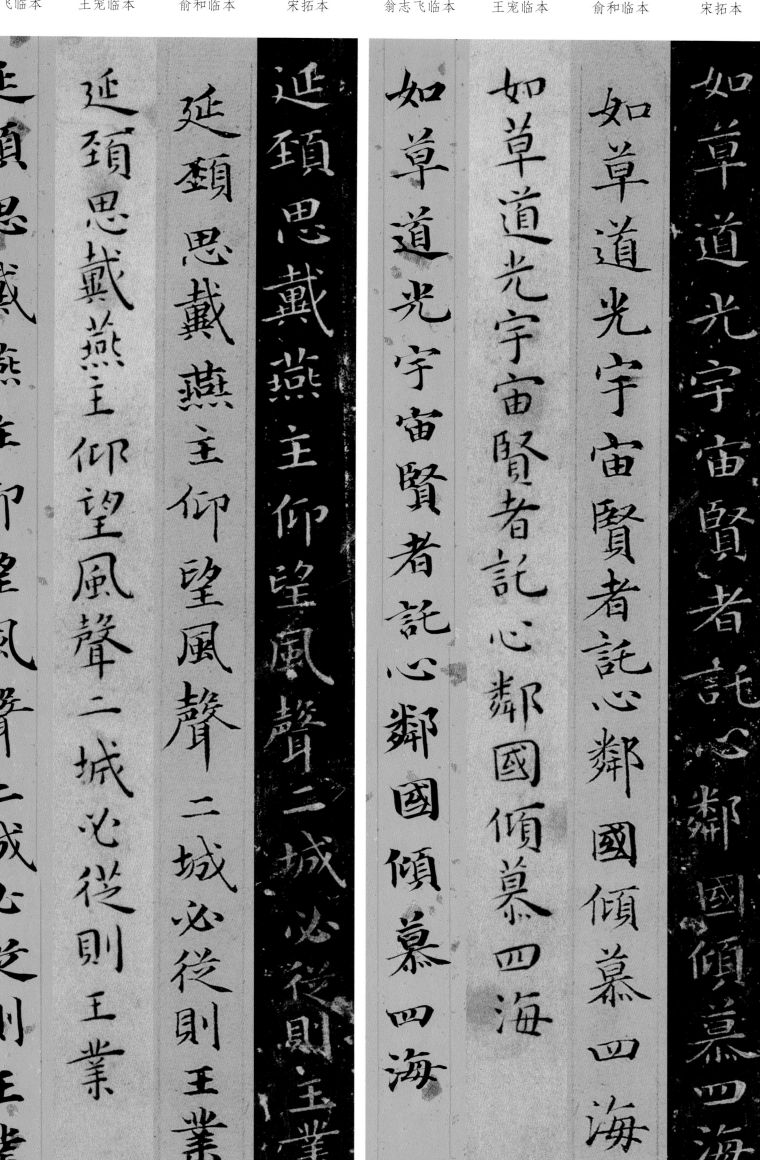

如草道光宇宙贤者托心邻国倾慕四海　延颈思戴燕主仰望风声二城必从则王业

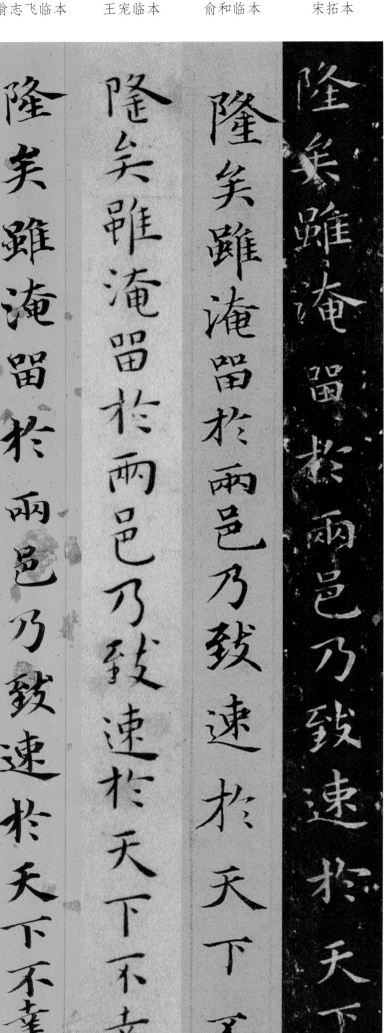

之變世所不畐敗於垂成時運固然若乃逼

之變世所不畐敗於垂成時運固然若乃逼

之變世所不畐敗於垂成時運固然若乃逼

之變世所不畐敗於垂成時運固然若乃逼

隆矣雖淹留於兩邑乃致速於天下不幸

隆矣雖淹留於兩邑乃致速於天下不幸

隆矣雖淹留於兩邑乃致速於天下不幸

隆矣雖淹留於兩邑乃致速於天下不幸

隆矣虽淹留于两邑乃致速于天下不幸　之变世所不图败于垂成时运固然若乃逼

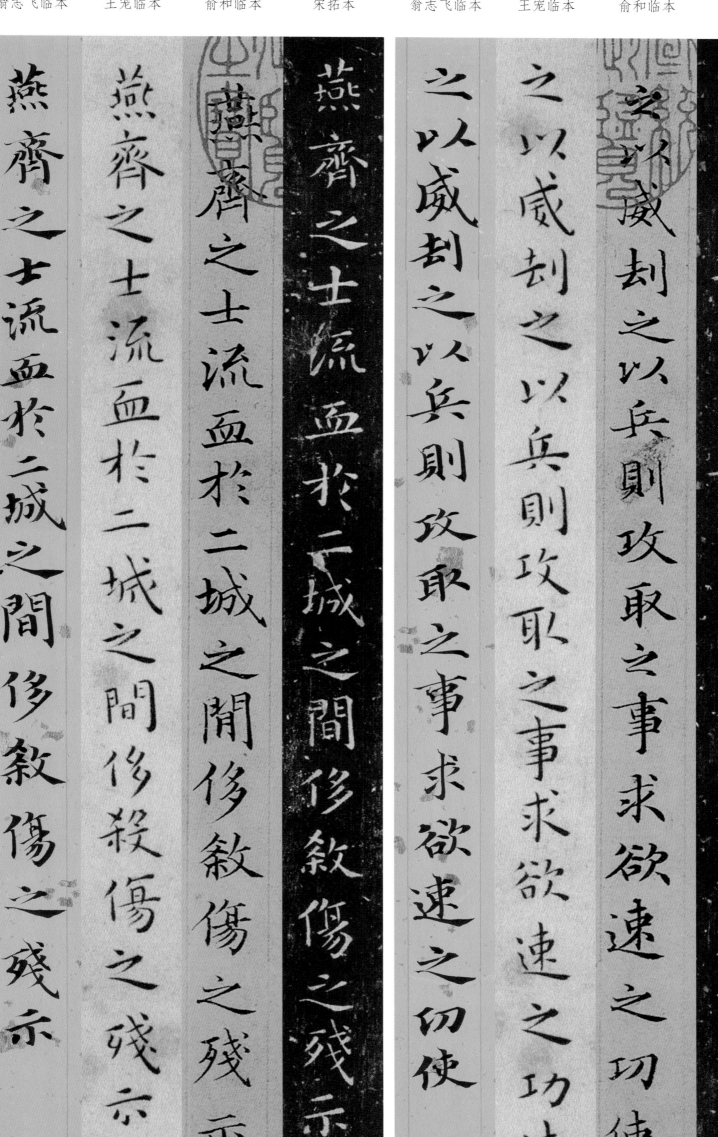

之以威劫之以兵则攻取之事求欲速之功使　燕齐之士流血於二城之间俢杀伤之残示

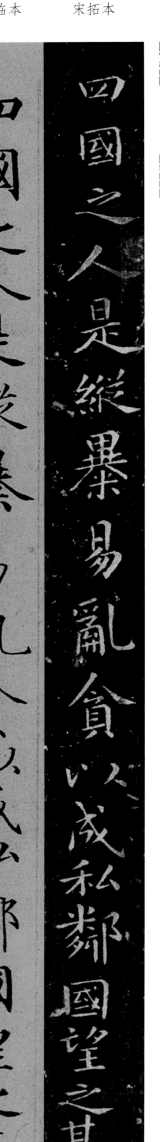

四国之人是纵暴易乱贪以成私邻国望之其

犹豺虎既大堕称兵之义而丧济弱之仁

翁志飞临本：猶豺席既大堕稱兵之義而喪濟弱之仁

王宠临本：猶豺席既大堕稱兵之義而喪濟弱之仁

俞和临本：猶豺席既大堕稱兵之義而喪濟弱之仁

宋拓本：猶豺席既大堕稱兵之義而喪濟弱之仁

翁志飞临本：四國之人是縱暴易亂貪以成私鄰國望之其

王宠临本：四國之人是縱暴易亂貪以成私鄰國望之其

俞和临本：四國之人是縱暴易亂貪以成私鄰國望之其

宋拓本：四國之人是縱暴易亂貪以成私鄰國望之其

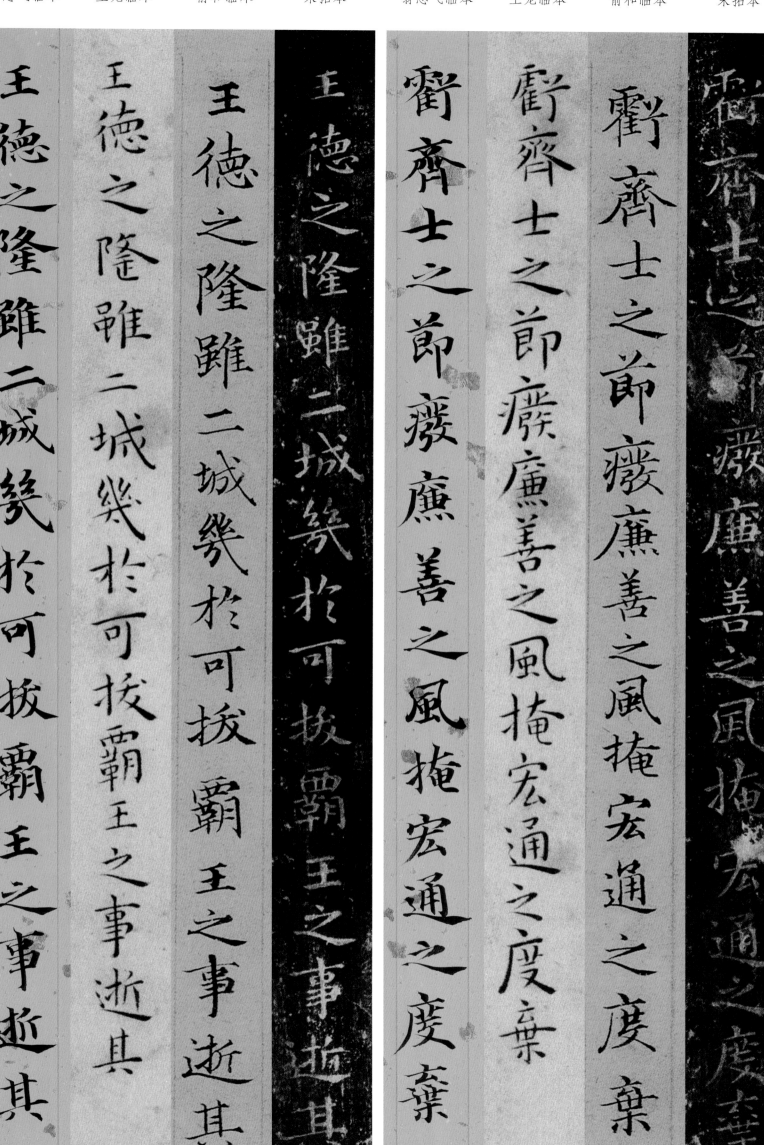

亏齐士之节废廉善之风掩宏通之度弃　王德之隆虽二城几於可拔霸王之事逝其

与邻敌何以相倾乐生岂不知拔二城之速

远矣然则燕虽兼齐其与世主何以殊哉其

与邻敌何以相倾乐生岂不知拔二城之速

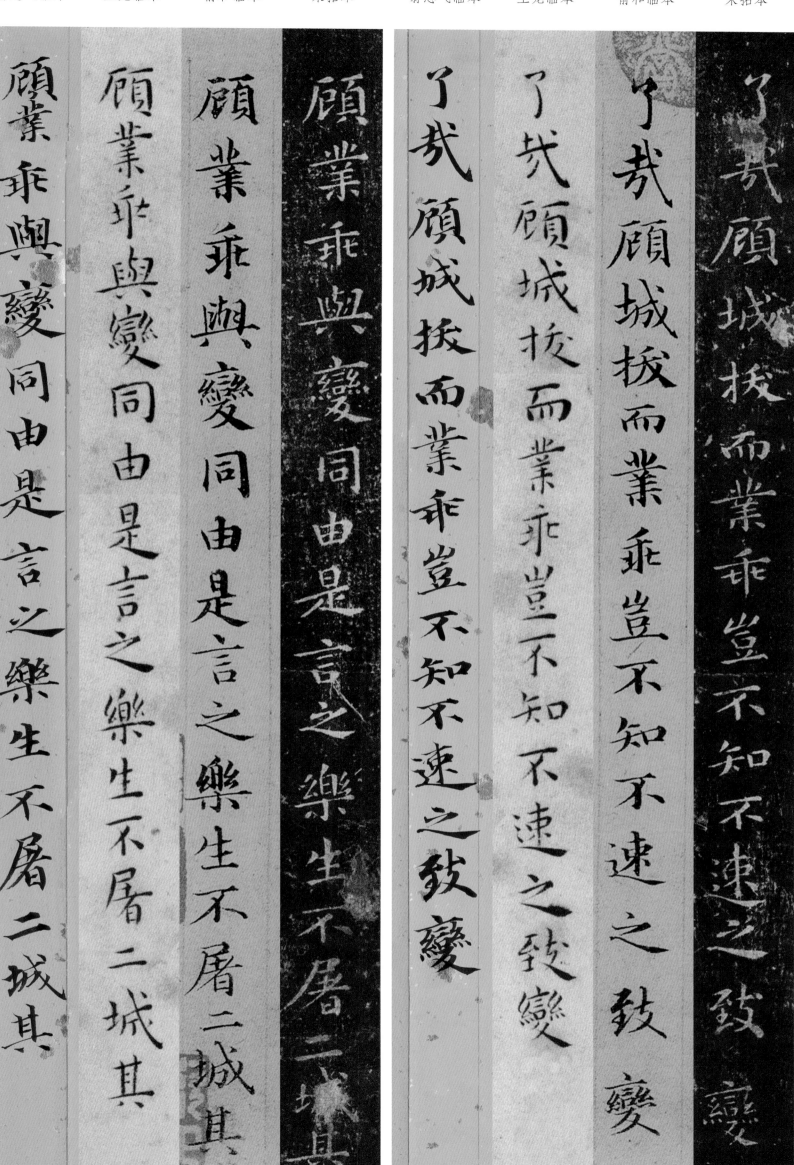

了哉顾城拔而业乖岂不知不速之致变　顾业乖与变同由是言之乐生不屠二城其

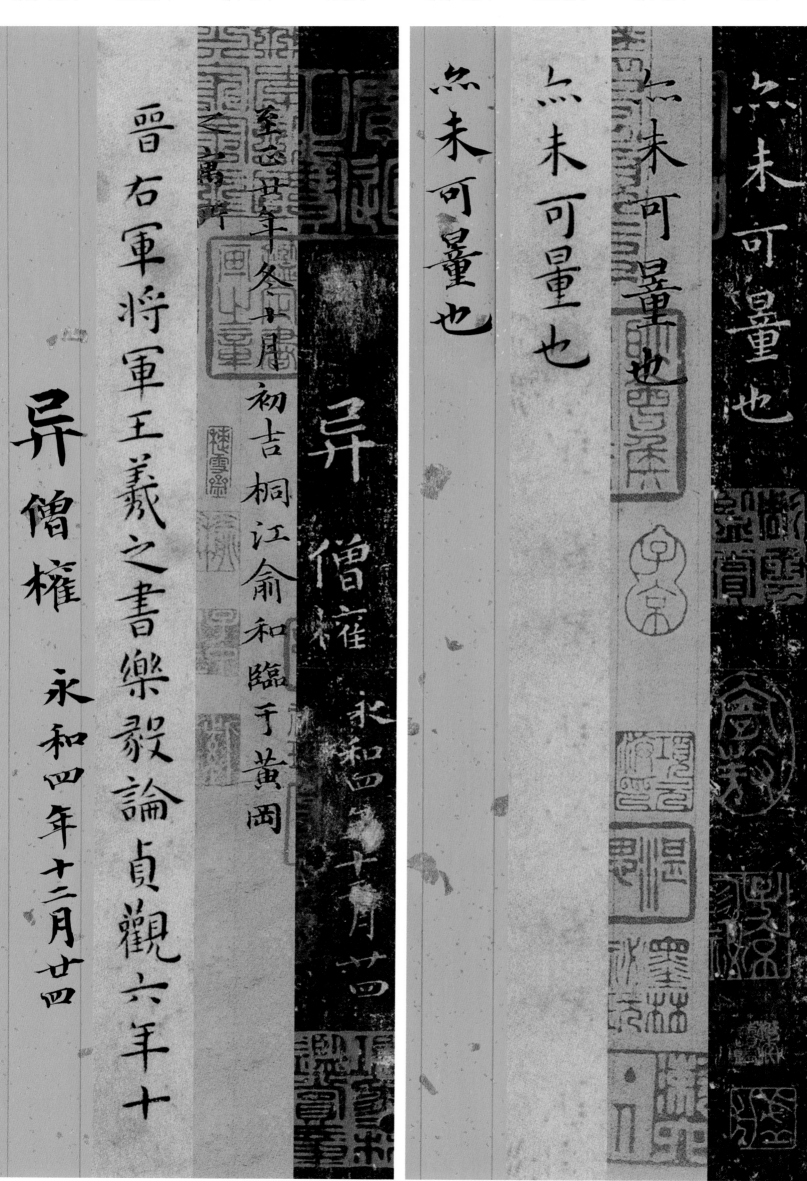

晋右军将军王羲之书乐毅论贞观六年十

异僧权　永和四年十二月廿四

之萬祥

荃志甚年冬十月

初吉桐江俞和临于黄冈

异僧椎　永和四年十月廿四

点未可量也

点未可量也

点未可量也

点未可量也

王献之《玉版十三行》

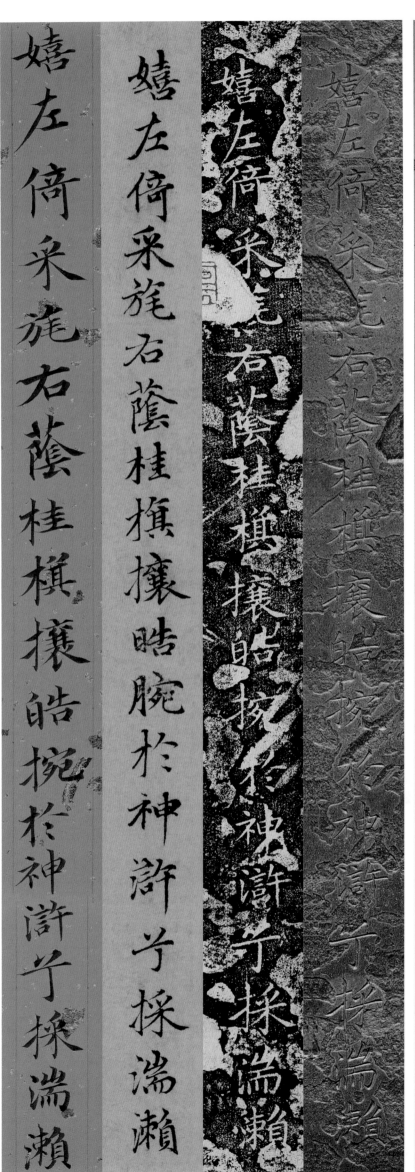

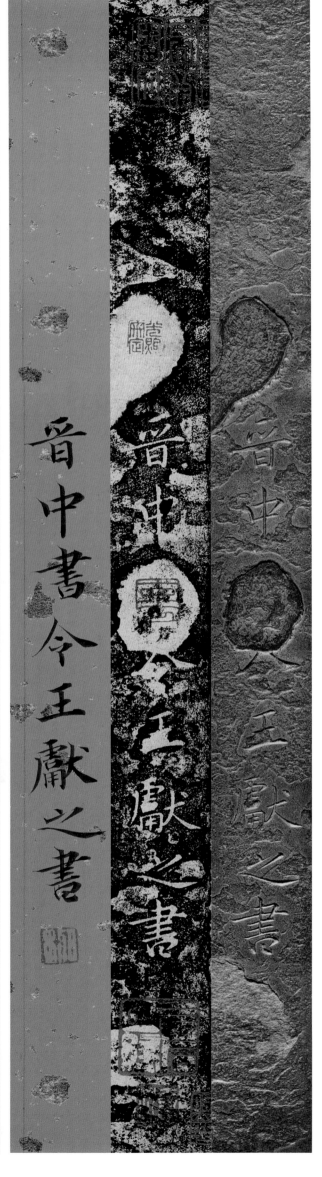

注：释文以清拓本为准。

晋中□令王献之书　嬉左倚采旄右荫桂旗攘皓捥於神浒兮采湍濑

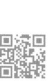

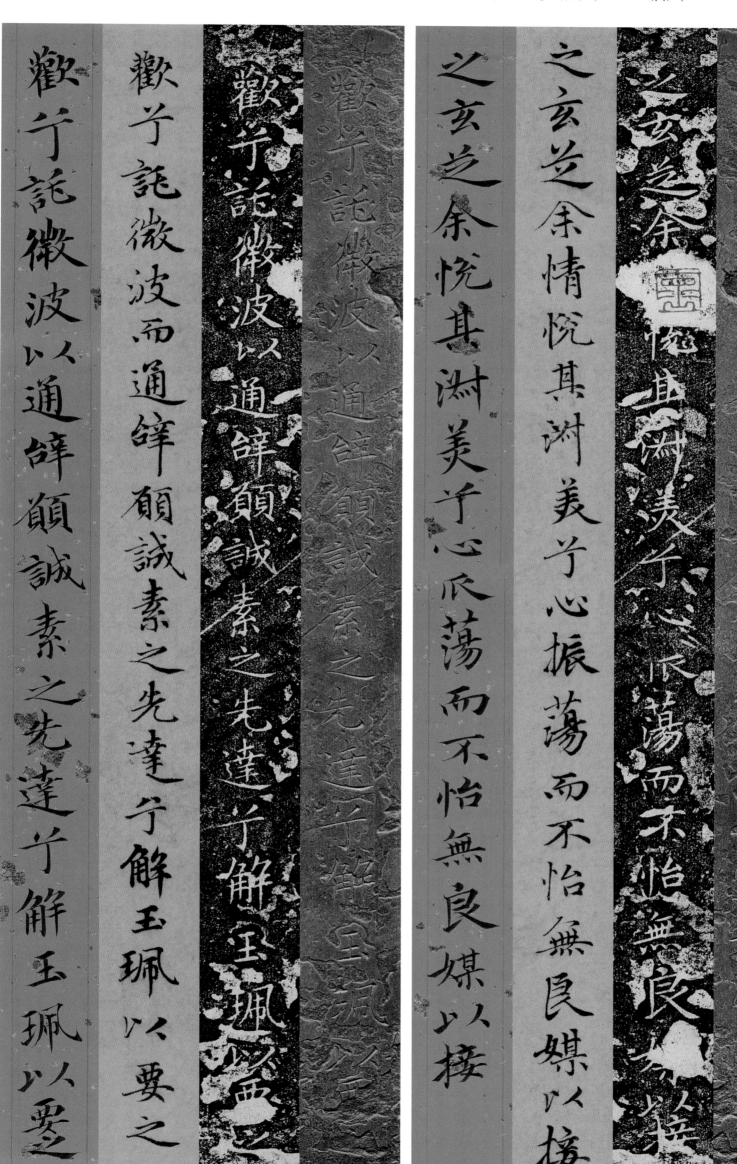

之玄芝余□悦其淑美兮心振荡而不怡无良媒以接　欢兮托微波以通辞愿诚素之先达兮解玉珮以要之

指潜渊而为期执拳之款实兮惧斯灵之我欺

嗟佳人之信修兮羌习礼而明诗抗琼瑱以和予兮

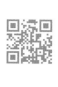

申禮方以自持於是洛靈感焉徙倚彷徨神光離

申禮防以自持於是洛靈感焉徙倚彷徨神光離

申禮方以自持於是洛靈感焉徙倚彷徨神光離

感交甫之棄言悵猶豫而狐疑收和顏以靜志兮

感交甫之棄言兮悵猶豫而狐疑收和顏以靜志兮

感交甫之棄言悵猶豫而狐疑收和顏以靜志兮

感交甫之弃言怅犹豫而狐疑收和颜以静志兮　申礼方以自持於是洛灵感焉徙倚彷徨神光离

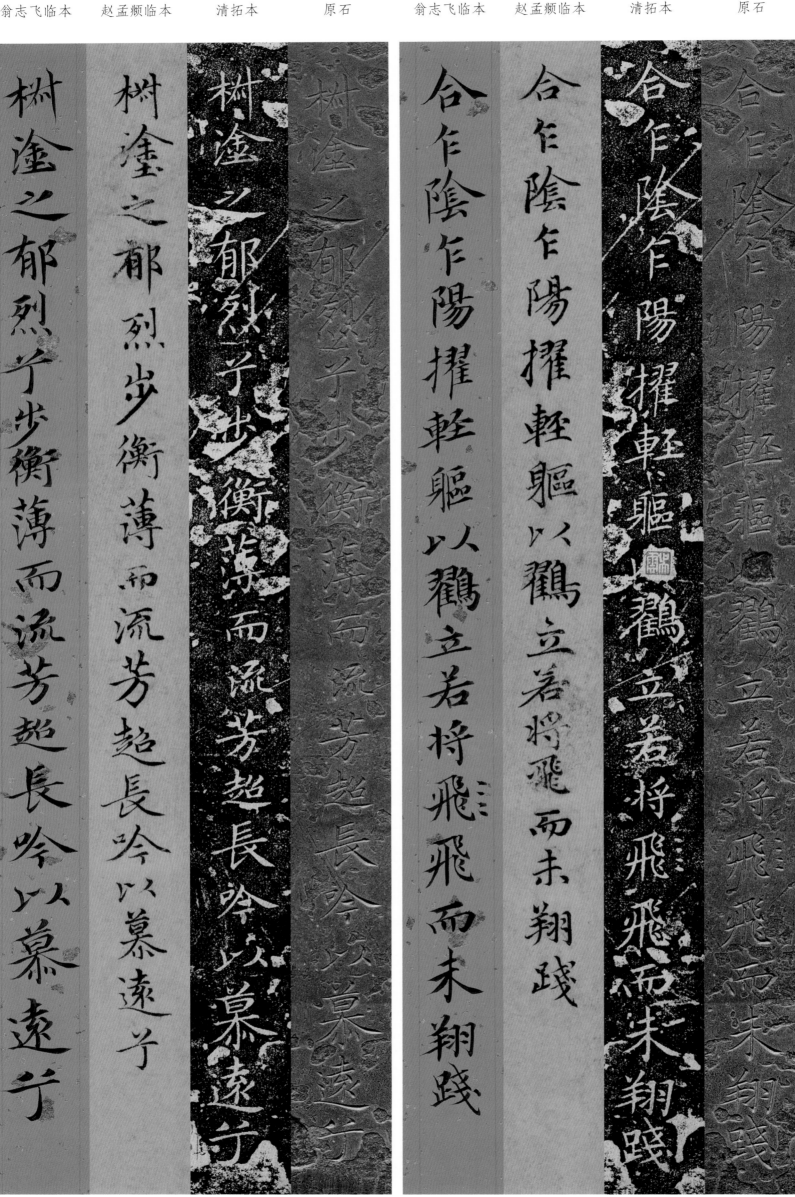

合乍阴乍阳擢轻躯以鹤立若将飞而未翔践　椒涂之郁烈兮步衡（衡）薄而流芳超长吟以慕远兮

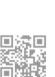

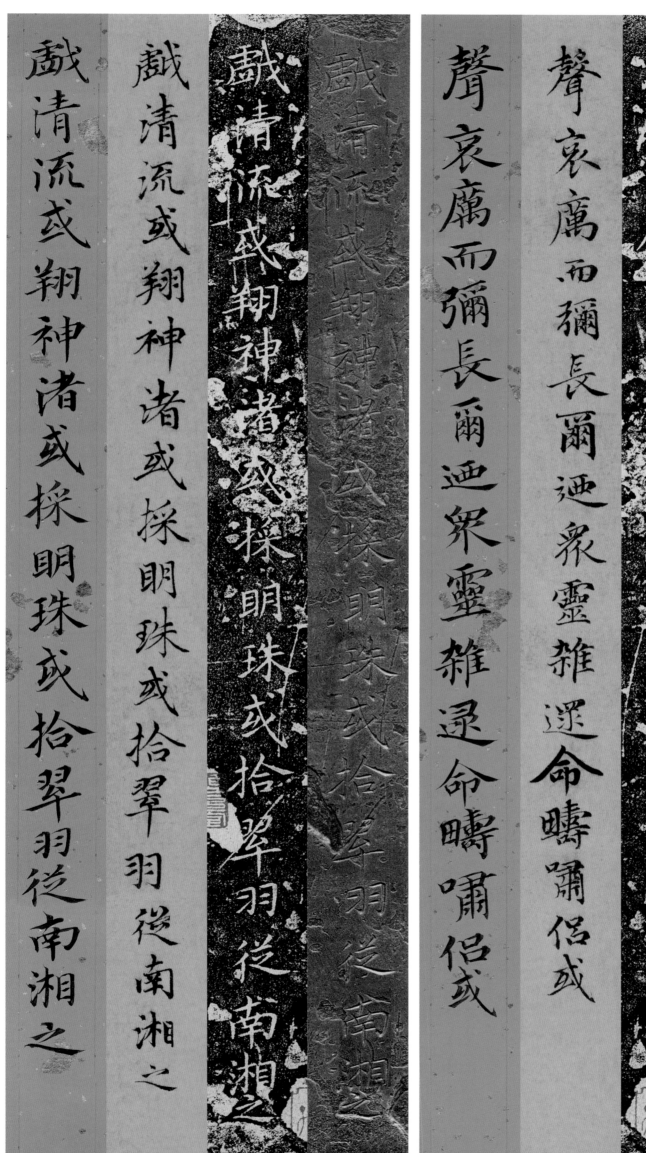

声哀厉而弥长尔乃众灵杂逯命畴啸侣□　戏清流或翔神渚或采明珠或拾翠羽从南湘之

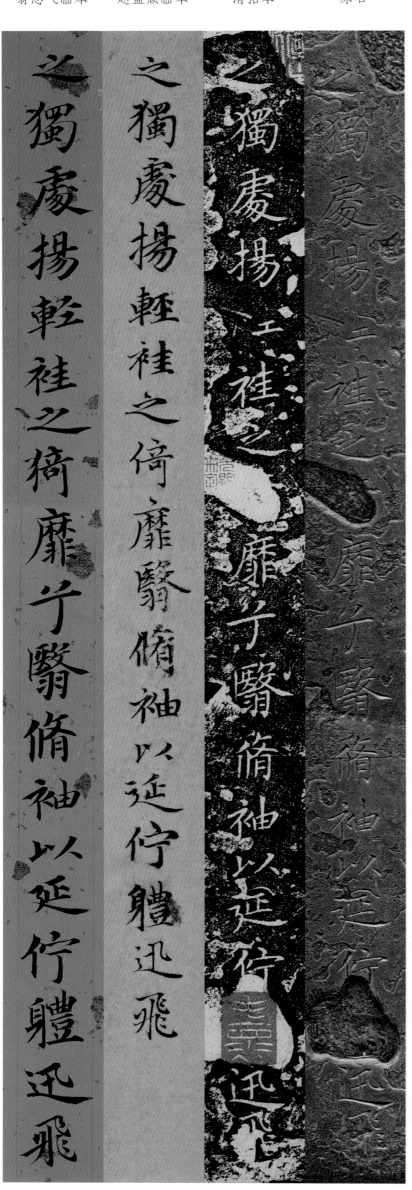

□姚兮携汉滨之游女叹媌娟之□匹兮咏牵牛

之独处扬轻裾之□靡兮翳修袖以延伫□迅飞